Media Soft——編 Maki Li——譯

高階解題技巧大公開

解題技巧1 隱藏的雷射線法

當你遇到圖中的情況時,能否看出右下角★號處為2呢?

			•	7	*	6
		10000000	 2	1	Y	3
					101 04 101	2
_	_	Н	+	5	101 507 312	-
				*	SI S	000000000000

以題目中已知的兩個2來看,可以知 道右上九宮格中僅剩下兩個空格(標示▼ 記號處)可以放入2。

再延著▼記號處往下畫一條連續的虛線,而右下角九宮格裡的虛線上不能再重複放 2,由此可知,★號處即為 2。

這種利用間接的線條來找出交集的解 題方法,稱為隱藏的雷射線法。

解題技巧 2 數對刪減法(Naked Pair)

當你遇到圖中的狀況時,能否看出右下角★號處為1呢?

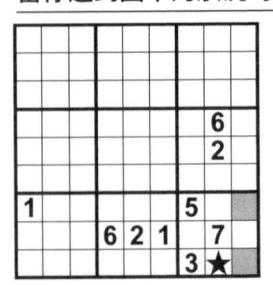

在右下角的九宮格中,試想一下若要放入2或6,只剩灰底兩處可以選擇。同理可知,上下兩個灰色區域一個是2,另一個便是6。

從規則而言,右下角九宮格要放入1 有★和下方灰底處兩個選擇,扣除掉灰底 處應放入2或6,可以得知只剩★號處可 放入數字1。

解題技巧 3 三鏈數刪減法(Naked Triples)

當你遇到圖中的狀況時,能否看出左下角★號處為3呢?

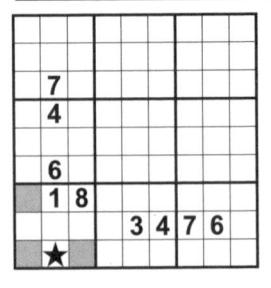

左下角的九宮格中,從橫列和直列都 有出現的數字可以得知,4、6、7只剩灰 底三處可以選擇,此時預先假設灰底處已 隨機填進4、6、7,再試著找出3的位置, 可以發現3必須填入★號處才是正確的。

解題技巧 4 矩形頂點刪減法(X-Wing)

當你的解題進度進行到圖中的狀態時,能否看出左上角★號處為5呢?

				4			7	
	*	7	9	2	3	4	6	8
4	8		7	6	5		1	3
	7		2	1		3	5	4
2		3	4		7	6	8	
	4			3			2	7
7	2		3	8	4		9	6
8		4	6		2	7	3	
				7		8	4	2

從圖中已知★號處為1或5,再從標有1的直行看上面數來第5列,推論出1只剩此列的灰底兩處可以選擇,同理可知下面數來第2列中,數字1也只剩該列的灰底兩處可放入。

不管灰底何處放入1都可以確認另一行不能再重複放入。也就是說,若 \blacksquare 記號處放入1,另一列中的 \square 也必須為1,反之

亦然。此時我們再回到★號處,可以推測出★號所在的直行已經有一處確定放入1了,所以★號處自然只剩下5這個選擇。

這種「找出某個數字在某兩行僅出現在相同兩列,再進行刪 減」的方法即為「矩形頂點刪減法」。

解題技巧 5 XY 形態匹配刪減法(XY-Wing)

當你的解題進度進行到圖中的狀態時,能否看出右側★號處為7呢?

4								1
		7				5		
	6	5		1	7	4	3	
			3	5		Г		
		9	7	8	4	6		
		3 8		2	1	*		
	3	6		7		9	2	
		4				8		
2		1 B				1 3		7

從★號所在的直行中可以判斷,★號處可能放入3或7。接著以★號處為軸心,找出只有兩個候選數字但彼此候選數字又有重疊的格子(如圖中灰底處),此三格灰底處的候選數字分別是3或8、1或8、1或3。

接著將注意力移回★號處,試著填入 候選數字3來判斷可行性,順應此情況, 左上灰底處只能選擇填8,左下灰底處應為

1,右下灰底處只剩下數字3可以填入,此時你會發現右下灰底的3 和★號處預填的數字3產生衝突,因此可以推測出★號處應為7。

※本書以挑戰讀者解題能力為目的,並沒有刊載每一道題目的重點提示。 建議讀者在閱讀本章「高階解謎技巧大公開」前,先試著挑戰書中的題目。

QUESTION **001** 進階篇

*解答請見第8頁。

目標時間: 30分00秒

實際時間: 分 秒

1	7		3		9		
1 2		5			9	6	
	2		1				
9		3		6		4	
			8		7		
3	5			1	8	2	
	5 4		9		6	2 5	

檢查	1	2	3
衣	4	5	6
	7	8	9

關於「目標時間」

測量解決問題所需的時間, 再填入「實際時間」欄位。

當實際時間在目標時間內, 代表你順利完成了這個難度級別 的問題。

*解答請見第9頁。

目標時間: 30分00秒

實際時間: 分 秒

8				4		9		6
							4	
		2	9		3	9		2
		2		7		1		
9			3		4			8
		1		9		3		
4			2		5			
a ⁿ	6							
2		3		8				7

檢查表	1	2	3
10	4	5	6
	7	8	9

如果你遇到卡關的情形

可根據難易度,參考本書第 4-5頁的「高階解題技巧大公開」, 再繼續進行挑戰。

*解答請見第10頁。

目標時間: 30分00秒

實際時間: 分 秒

2 °	2						2	
8		3		6 4		2		
	1			4		2 5	9	
			2		1			
	6	2				3	1	
			3		6		5	
	4	9		3			8	
		9		3 8		6		2
							7	

檢查	1	2	3
衣	4	5	6
	7	8	9

Q001解答	6	5	9	1	2	8	4	7	3
COO INT E	4	1	7	6	3	9	2	8	5
	3	2	8	5	4	7	9	6	1
	7	6	2			5	3	9	8
解題方法可參	8	9	1	3	7	6	5	4	2
考本書第4-5頁	5	4	3	9	8	2	7	1	6
的「高階解題技	9	3	5	7	6	1	8	2	4
巧大公開」。	1	8	4	2	9	3	6	5	7
巧人公用」。	2	7	6	8	5	4	1	3	9

*解答請見第11頁。

目標時間: 30分00秒

		7						8
			1		5			
3		2	8		5 4 3			
	6	4	,		3	1	5	
TAN THE STATE OF T								
	2	5	9			8	3	
			9 7		2	8		5
		-	3		1			
1				·		2		

檢查表	1	2	3
衣	4	5	6
	7	8	9

Q002解答	8	2	5	1	4	7	9	3	6
GOOTH D	7	3	9	8	2	6	5	4	1
	6	1	4	9	5	3	7	8	2
	3	4	2	5	7	8	1	6	9
解題方法可參	9	7	6	3	1	4	2	5	8
考本書第4-5頁	5	8	1	6	9	2	3	7	4
的「高階解題技	4	9	7	2	6	5	8	1	3
巧大公開」。	1	6	8	7	3	9	4	2	5
力人公用门。	2	5	3	4	8	1	6	9	7

QUESTION **OOS** 進階篇

*解答請見第12頁。

目標時間: 30分00秒

			3	1			
		5		6	1	2	
	3				4	2 4 6	
4			9	3		6	2
2	6		1	8			9
	6 2 7					3	
	7	1	4		8		
	-		4 8	5			

檢查表	1	2	3
表	4	5	6
	7	8	9

Q003解答	9	2	4	5	1	3	8	6	7
Q000/H []	8	5	3	7	6	9	2	4	1
	6	1	7	8	4	2	5	9	3
	4	3	8	2	9	1	7	5	6
解題方法可參	7	6	2	4	5	8	3	1	9
考本書第4-5頁	1	9	5	3	7	6	4	2	8
3 1 1 23 1 0 2	2	4	9	6	3	7	1	8	5
的「高階解題技巧大公開」。	5	7	1	9	8	4	6	3	2
DAMII.	3	8	6	1	2	5	9	7	4

QUESTION **006** 進階篇

*解答請見第13頁。

目標時間: 30分00秒

實際時間:

分 秒

1								3
		6	1		8	2		
	2	6 5	ı		es		7	
	2			3			4	
			8		4			
	3			7			6	
	9					7	1	
		1	2		9	5		
4								2

檢查表	1	2	3
衣	4	5	6
	7	8	9

Q004解答	5	1	1
Q00-7/1- E	6	4	8
	3	9	2
	9	6	4
解題方法可參	8	3	1
考本書第4-5頁	7	2	5
的「高階解題技	4	8	3
巧大公開。			6
としたない。	1	5	9
	OCCUPATION OF	900000000	SAME OF THE PARTY

5	1	7		2	9	3	4	8
6	4	8	1	3	5	7	9	2
3	9	2	8	7	4	5	6	1
9	6	4	2	8	3	1	5	7
8	3	1	5	4	7	9	2	6
7	2	5	9	1	6	8	3	4
4	8	3	7	9	2	6	1	5
2	7	6	3	5	1	4	8	9
1	5	9	4	6	8	2	7	3

QUESTION **007** 進階篇

*解答請見第14頁。

目標時間: 30分00秒

The second second					SAME AND ASSESSED			
5						4		3
	1							
			2	6 3	3			1
		9		3		5		
		9 4 1	8		6	5 2 6		
		1		9		6		
3			7	9 8	4			
			-				2	
9		5						8

檢查表	1	2	3
100	4	5	6
	7	8	9

Q005解答
解題方法可參 考本書第4-5頁 的「高階解題技 巧大公開」。

9000	105500	999993		10000	00000	005005	153850	950903
6	4	7	3	2	1	9	8	5
9	8	5	7	4	6	1	2	3
1	3	2	5	8	9	6	4	7
4	1	8	9		3	7	6	2
7	5	9	2	6	4	3	1	8
2	6	3	1	7	8	4	5	9
8	2	4	6		7		3	
5	7	1	4	3	2	8	9	6
3	9	6	8	1	5	2	7	4
								10000000

OO8 進階篇

*解答請見第15頁。

目標時間: 30分00秒

. //т 🖂 в	月元先							Name of the last o
		9	2		6	1	3	
	6	4				2	3 9	
	1		8		2		7	
				1				
	8	2	4		9		6	
	9 7	3				5 9	4	
	7	3 2	3		8	9		

檢查表	1	2	3
100	4	5	6
	7	8	9

Q006解答	1	4	9	7	2	5	6	8	3
Q000/7+ E	3	7	6	1	4	8	2	5	9
	8	2	5	3	9	6	4	7	1
	6	8	2	5	3	1	9	4	7
解題方法可參	9	1	7	8	6	4	3	2	5
考本書第4-5頁	5	3	4	9	7	2	1	6	8
的「高階解題技	2	9	8	4	5	3	7	1	6
巧大公開」。	7	6	1	2	8	9	5	3	4
力人公用」。	4	5	3	6	1	7	8	9	2

*解答請見第16頁。

目標時間: 30分00秒

				6			
	4	3		7	1	6	
	1				2	6 3 5	
			2	9		5	4
						8	
7	5		4	1			
	5 6 2	5 1				9	
	2	1	8		3	9	
			1				

檢查表	1	2	3
100	4	5	6
	7	8	9

Q007解答	5	9	2	1	7	8	4	6	3
COO! IT E	6	1	3	9	4	5	8	7	2
	4	8	7	2	6	3	9	5	1
	8	6	9	4	3	2	5	1	7
解題方法可參	7	5	4	8	1	6	2	3	9
考本書第4-5頁	2	3	1	5	9	7	6	8	4
的「高階解題技	3	2	6	7	8	4	1	9	5
巧大公開」。	1	4	8	3	5	9	7	2	6
ナノ人口用」。	9	7	5	6	2	1	3	4	8

*解答請見第17頁。

目標時間: 30分00秒

		7			2	3		
		a .		9				
5			4		3	9		1
		4			A	6		5
	6			2			4	
3		8				1		
3 4		8	5		1			3
				8				
		1	9			5		

檢查	1	2	3
100	4	5	6
	7	8	9

2008解答	3	2	8	1	9	4	6	5	7
30007# E	7	5	9	2	8	6	1	3	4
	1	6	4	5	7	3	2	9	8
	9	1	6	8	3	2	4	7	5
解題方法可參	4	3	5	6	1	7	8	2	9
考本書第4-5頁	2	8	7	4	5	9	3	6	1
內「高階解題技	8	9	3	7	6	1	5	4	2
5大公開」。	5	7	2	3	4	8	9	1	6
コ人公用」。	6	4	1	9	2	5	7	8	3

QUESTION) 1 1 進階篇

*解答請見第18頁。

目標時間: 30分00秒

實際時間: 分 秒

				5	6 4		8	2
	2		9		4		8 5	2 1
	1						2	3
9				2				3 4
9	4	,					1	
6 4	8		1		7		9	
4	8 9		2	3		_		

檢查表	1	2	3
10	4	5	6
	7	8	9

Q009解答	2	8	9	3	1	6	4	7	5
docollt E	5	4	3	9	2	7	1	6	8
	6	1	7	5	8	4	2	3	9
	1	3	8	2	7	9	6	5	4
解題方法可參	4	9	2	6	5	8	7	1	3
考本書第4-5頁	7	5	6	4	3	1	9	8	2
的「高階解題技	3	6	5	7	4	2	8	9	1
巧大公開」。	9	2	1	8	6	5	3	4	7
-J/(Am)]	8	7	4	1	9	3	5	2	6

*解答請見第19頁。

目標時間: 30分00秒

								7
			4	1		2		
			4 2	8	7		4	
	2	1				3		
	2 3	5 6		6		3 1	8 9	
		6				7	9	
	5		3	4	2			
		3		9	1			
2								

檢查表	1	2	3
衣	4	5	6
	7	8	9

Q010解答	9	4	7	1	5	2	3	8	6
QUIUN+ E	6	1	3	7	9	8	2	5	4
	5	8	2	4	6	3	9	7	1
	2	7	4	8	1	9	6	3	5
解題方法可參	1	6	9	3	2	5	7	4	8
考本書第4-5頁	3	5	8	6	4	7	1	9	2
的「高階解題技	4	9	6	5	7	1	8	2	3
巧大公開」。	7	3	5	2	8	6	4	1	9
り八ム川」。	8	2	1	9	3	4	5	6	7

QUESTION 013 進階篇

*解答請見第20頁。

目標時間: 30分00秒

	4					9	5	
2								3 7
		9	5 1		2			7
		9	1		4	7		
				3		×.		
	0	2	6 4		7	4		
9 5			4		3	8		
5								1
	1	3					9	

檢查	1	2	3
衣	4	5	6
	7	8	9

Q011解答	1	7	9	3	5	6	4	8	2
QUII/JT E	3	2	8	9	7	4	6	5	1
	5	6	4	8	1	2	7	3	9
	7	1	5	4	6	8	9	2	3
解題方法可參	9	3	6	5	2	1	8	7	4
考本書第4-5頁	8	4	2	7	9	3	5	1	6
的「高階解題技	2	5	1	6	8	9	3	4	7
巧大公開」。	6	8	3	1	4	7	2	9	5
ころへは別し、	4	9	7	2	3	5	1	6	8

*解答請見第21頁。

目標時間: 30分00秒

		v						
п	S.	3	5		2	4		
	9					1	2	
	9 2 1		9		6		5 3 4 8	
	1			4	2		3	
	8 3		3		1		4	
	3	9					8	
	*	9 5	4	2	3	6		

檢查事	1	2	3
100	4	5	6
	7	8	9

Q012解答	4	6	2	9	3	5	8	1	7
Q012/14 D	3	8	7	4	1	6	2	5	9
	5	1	9	2	8	7	6	4	3
	7	2	1	8	5	9	3	6	4
解題方法可參	9	3	5	7	6	4	1	8	2
考本書第4-5頁	8	4	6	1	2	3	7	9	5
的「高階解題技	1	5	8	3	4	2	9	7	6
巧大公開」。	6	7	3	5	9	1	4	2	8
り人と用し。	2	9	4	6	7	8	5	3	1

QUESTION 015 進階篇

*解答請見第22頁。

目標時間: 30分00秒

		4	7		5	3	
	1						
7		5		4	8		6
9			== 5			5 6	1
		8		2		6	
6		1					2
<u>6</u>			3	9		8	4
		3	1		4	9	

檢查	1	2	3
衣	4	5	6
	7	8	9

Q013解答	7	4	1	3	6	8	9	5	2
Q010/14 E		9	5	7	4	1	6	8	3
	8	3	6	5	9	2	1	4	7
	3	6	9	1	5	4	7	2	8
解題方法可參	4	7	8	2	3	9	5	1	6
考本書第4-5頁	1	5	2	6	8	7	4	3	9
的「高階解題技	9	2	7	4	1	3	8	6	5
巧大公開」。	5	8	4	9	2	6	3	7	1
~J/\\\\\\\\\\\\\\\\\\\\\\\\\\\\\\\\\\\\	6	1	3	8	7	5	2	9	4

*解答請見第23頁。

目標時間: 30分00秒

		7	1	9			3 4	6
z	1					8	4	6 2
2								
2 6 9				1				
9			2	8	3			4
				7				4 3
								1
3	9						2	
1	4			3	5	7		

檢查	1	2	3
衣	4	5	6
	7	8	9

Q014解答	
解題方法可參考本書第4-5頁的「高階解題技巧大公開」。	

2	5	1	8	9	4	3	6	7
7	6	3	5	1	2	4	9	8
4	9	8	6	3	7	1	2	5
3	2	4	9	7	6	8	5	1
5	1		2	4	8	9	3	6
9	8	6	3	5	1	7	4	2
1	3	9	7	6	5	2	8	4
8	7	5	4	2	3	6	1	9
6	4	2	1	8	9	5	7	3

*解答請見第24頁。

目標時間:30分00秒

實際時間:

分 秒

	8 7	6 9		2	3		
5		9			3 2	4	
8	4			3		2	
			1				5
9		8			7	3	
9	3			1	4	9	
	1	2		5	6		

檢查事	1	2	3
100	4	5	6
	7	8	9

Q015解答
解題方法可參考本書第4-5頁的「高階解題技巧大公開」。

1	2	4	7	6	5	3	9	8
8	9	6	2	1	3	7	4	5
7	3	5	9	4	8	2	1	6
9	4	2	6	3	7	5	8	1
3	5	8	4	2	1	6	7	9
6	7	1	8	5	9	4	3	2
2	1	7	3	9	6	8	5	4
4	8	9	5	7	2	1	6	3
5	6	3	1	8	4	9	2	7

*解答請見第25頁。

目標時間: 30分00秒

9	7				1	8	
9		7		3		4	
	6		8	3 9 6	3		
	1	4	857	6			
	1	4 3 2	7		9		
5 4		2		4		3 2	
4	3				8	2	

檢查	1	2	3
100	4	5	6
	7	8	9

Q016解答	4	5	7	1	9	2	8	3	6
Q0100+ E	8	1	6	3	5	7	9	4	2
	2	3	9	8	4	6	5	1	7
	6	8	3	5	1	4	2	7	9
解題方法可參	9	7	1	2	8	3	6	5	4
考本書第4-5頁	5	2	4	6	7	9	1	8	3
的「高階解題技	7	6	5	4	2	8	3	9	1
巧大公開」。	3	9	8	7	6	1	4	2	5
り八ム用」。	1	4	2	9	3	5	7	6	8

*解答請見第26頁。

目標時間: 30分00秒

				-				3
	2	9				8	4	
	2 8		3 5		9		4 5	£
		4	5		9	2		
				3			4	
		7	6 8		1	4		
	9		8		5		7	
	6	2				1	9	
1								

檢查表	1	2	3
衣	4	5	6
	7	8	9

	1000								
Q017解答	2	3	9	1	5	4	8	6	7
чотты п	4	1	8	6	7	2	3	5	9
	6	5	7	9	3	8	2	4	1
	7	8	4	5	9	3	1	2	6
解題方法可參	3	6	2	4	1	7	9	8	5
考本書第4-5頁	1	9	5	8	2	6	7	3	4
的「高階解題技	5	2	3	7	6	1	4	9	8
巧大公開」。	9	4	1	2	8	5	6	7	3
コハム別」。	8	7	6	3	4	9	5	1	2

*解答請見第27頁。

目標時間: 30分00秒

								3
		6				1		
	1		4	8	2 5		5	
		9	4 2		5	3		
		9		7		3 2 5		
		4	6		3	5		
	8		6 9	3	1		2	
		5				4		
9								

檢查表	1	2	3
衣	4	5	6
	7	8	9

Q018解答	1	3	4	9	2	8	5	7	6
QUION# E	2	9	7	6	4	5	1	8	3
	8	6	5	7	1	3	2	4	9
	4	7	6	1	8	9	3	5	2
解題方法可參	3	2	9	4	5	6	7	1	8
老本書第4-5頁	5	8	1	3	7	2	9	6	4
的「高階解題技	7	5	8		9		6	3	1
巧大公開」。	9	4	3	5	6	1	8	2	7
77人口用了。	6	1	2	8	3		4	9	5

*解答請見第28頁。

目標時間: 30分00秒

						7		5
	4				7		1	×
		9	1		7 2	8		4
	,	7				8 2	4	
190				3				v
	1	5			,	9		
1	ii	8	4		5	9		
	5		4 2				7	
2		3						

檢查表	1	2	3
10	4	5	6
	7	8	9

Q019解答	5	4	1	9	6	8	7	2	3
чо голя п	3	2	9	1	5	7	8	4	6
	7	8	6	3	4	2	9	5	1
	6	3	4	5	8	9	2	1	7
解題方法可參	2	1	8	7	3	4	5	6	9
考本書第4-5頁	9	5	7	6	2	1	4	3	8
的「高階解題技	4	9	3	8	1	5	6	7	2
万大公開」。	8	6	2	4	7	3	1	9	5
, 1\(\tau\)	1	7	5	2	Q	6	3	R	Δ

*解答請見第29頁。

目標時間: 30分00秒

4								
			7	1	2	9	8	
		1					6	
	1		2		8		8 6 3 2	
	5		,	3			2	
	5 9 3 8		6		5		1	
	3					7		
	8	2	4	5	1			
								2

檢查	1	2	3
衣	4	5	6
	7	8	9

Q020解答	2	9	8	1	5	6	7	4	3
QUZUNF E	5	4	6	3	9	7	1	8	2
	7	1	3	4	8	2	9	5	6
	6	7	9	2	4	5	3	1	8
解題方法可參	3	5	1	8	7	9	2	6	4
考本書第4-5頁	8	2	4	6	1	3	5	9	7
的「高階解題技	4	8	7	9	3	1	6	2	5
-2 1-31 - 131 32-	1	6	5	7	2	8	4	3	9
巧大公開」。	9	3	2	5	6	4	8	7	1

*解答請見第30頁。

目標時間: 30分00秒

g and house and		-		and the same of th		to a serior		
6								4
		2	1		8	9		
	1						5	
	8			5	9		<u>5</u>	
			8 4	5 7	9 3			
	5		4	6			3	
	3					,	1	
-		1	3		4	7		
9								6

檢查	1	2	3
衣	4	5	6
	7	8	9

Q021解答	8	3	1	9	4	6	7	2	5
QUE I/AFE	5	4	2	3	8	7	6	1	9
	7	6	9	1	5	2	8	3	4
	6	8	7	5	1	9	2	4	3
解題方法可參	9	2	4	7	3	8	5	6	1
考本書第4-5頁	3	1	5	6		4	9	8	7
的「高階解題技	1	7	8	4	6	5	3	9	2
巧大公開」。	4	5	6	2	9	3	1	7	8
-J/(Z/M)	2	9	3	8	7	1	4	5	6

QUESTION **024** 進階篇 *解答請見第31頁。

目標時間: 30分00秒

實際時間:

分 秒

4		3						8
						~		
6		1	4	e e	8		5	
		7		1		2		
			6	9	7			
		5		8		3		
	9		1		2	<u>3</u>		3
		4						
5						7		6

檢查表	1	2	3
衣	4	5	6
	7	8	9

Q022解答
解題方法可參考本書第4-5頁的「高階解題技巧大公開」。

4	2	8	9	6	3	1	7	5
3	6	5	7	1	2	9	8	4
9	7	1	5	8	4	2	6	3
6	1	7	2	4	8	5	3	9
8	5	4			9	6	2	7
2	9	3	6	7	5	4	1	8
5	3	9	8	2	6	7	4	1
7	8	2	4	5	1	3	9	6
1	4	6	3	9	7	8	5	2

QUESTION 025^{進階篇}

*解答請見第32頁。

目標時間: 30分00秒

8			3	8	1		9	
	-	9	3 2	8 5		3		
	2	5 6					3	
	2 3 1	6		7		1	3 8 4	
	1					2 5	4	
		2		1	6 3	5		
	6		4	1 2	3			
								7

檢查表	1	2	3
10	4	5	6
	7	8	9

Q023解答	6	9	8	5	3	2	1	7	4
QUEO/JT D	5	7	2	1	4	8	9	6	3
	4	1	3	6	9	7	2	5	8
	3	8	7	2	5	9	6	4	1
解題方法可參	1	4	6	8	7	3	5	2	9
考本書第4-5頁	2	5	9	4	6	1	8	3	7
的「高階解題技	7	3	5	9	8	6	4	1	2
巧大公開」。	8	6	1	3	2	4	7	9	5
- [[اللالك] الم	9	2	4	7	1	5	3	8	6

QUESTION 026^{進階篇}

*解答請見第33頁。

目標時間: 30分00秒

實際時間: 分 秒

	5	4	2	7	3	
6					1	7
6 2 3 4		9		5		1
3		0	7		×	982
4		1		6		8
1	8					2
	4	3	1	2	7	

檢查表	1	2	3
衣	4	5	6
	7	8	9

Q024解答

8000	103/25/2	20567223	8003303	23Y3300	Wass.	03500	1000000	20000
4	5		9	2	1	6	7	8
2	8	9	7	6	5	1	3	4
6	7	1	4	3	8	9		2
8	4	7	5	1	3	2	6	9
1	3	2	6	9	7	8	4	5
9	6	5	2	8	4	3	1	7
7	9	6	1	5	2	4	8	3
3	2	4	8	7	6	5	9	1
5	1	8	3	4	9	7	2	6

QUESTION **027** 進階篇

*解答請見第34頁。

目標時間: 30分00秒

				5 6			8	
				6		3	8 7 6	5
			1		3		6	30 1
		6				2		
2	5			1			9	3
		7				4	e e	
	2		5		4			
8	1	3		2		i e		
	4			2 8				

檢查書	1	2	3
衣	4	5	6
	7	8	9

Q025解答	2	8	3	7	6	9	4	5	1
Q020/7+ [2]	6	5	4	3	8	1	7	9	2
	1	7	9	2	5	4	3	6	8
	7	2	5	1	4	8	9	3	6
解題方法可參	4	3	6	9	7	2	1	8	5
考本書第4-5頁	9	1	8	6	3	5	2	4	7
的「高階解題技	3	9	2	8	1	6	5	7	4
巧大公開」。	5	6	7	4	2	3	8	1	9
-27(21)11.	8	4	1	5	9	7	6	2	3

*解答請見第35頁。

目標時間: 30分00秒

9	3			-	7		
1		2	8	3	9	6	
	2	2 6			1		
	9		4		6 3		
	1			5	3		
4	7	1	3	6		2	
	5				8	1	

檢查表	1	2	3
衣	4	5	6
	7	8	9

Q026解答	8	1	5	4	2	7	3	9	6
Q020/14 E	7	9	3	5	6	1	8	2	4
	6	4	2	8	9	3	1	5	7
	2	7	6	9	8	5	4	3	1
解題方法可參	3	8	1	2	7	4	5	6	9
考本書第4-5頁	4	5	9	1	3	6	2	7	8
的「高階解題技	1	3	8	7	5	9	6	4	2
巧大公開」。	5	2	7	6	4	8	9	1	3
とう人口間」。	9	6	4	3	1	2	7	8	5

*解答請見第36頁。

目標時間: 30分00秒

		3		1		4	
	5	3 8	6	9	1		
9	1			3 6	4	5	
	4		2		9		
3	4 2 6				6	8	
	6	4	5	3	2		
1	*	7		6			

檢查	1	2	3
100	4	5	6
	7	8	9

Q027解答	3	6	2	7	5	9	1	8	4
GOLI ITE	4	9	1	8	6	2	3	7	5
	5	7	8	1	4	3	9	6	2
	1	3	6	4	9	7	2	5	8
解題方法可參	2	5	4	6	1	8	7	9	3
考本書第4-5頁	9	8	7	2	3	5	4	1	6
的「高階解題技	6	2	9	5	7	4	8	3	1
巧大公開」。	8	1	3	9	2	6	5	4	7
カングスはり。	7	4	5	3	8	1	6	2	9

*解答請見第37頁。

目標時間: 30分00秒

4								
	5		1	2 4	9			
		8		4		6		
	8		5				3	
	8 7 3	4		9		8	3 2 1	
	3				7		1	
		1		5		4		
			6	5 3	1		9	
								2

檢查表	1	2	3
100	4	5	6
	7	8	9

Q028解答	6	5	8	9	1	7	2	4	3
GOTON+ E	2	9	3	5	6	4	7	8	1
	7	1	4	2	8	3	9	6	5
	3	7	2	6	9	8	1	5	4
解題方法可參	5	8	9	3	4	1	6	7	4
考本書第4-5頁	4	6	1	7	2	5	3	9	8
的「高階解題技	8	4	7	1	3	6	-	2	9
巧大公開」。	9	3	5	4	7	2	8	1	6
つハム師」。	1	2	6	8	5	9	4	3	7

QUESTION 031 進階篇

*解答請見第38頁。

目標時間: 30分00秒

		2	9			6	2	
		2 3	,			6 5 8		
9	1				-	8	3	7
9				3				
			6	3 7	1			
				9				8
5	2	8					1	8
		1				3		
		9			5	3 2		

檢查	1	2	3
衣	4	5	6
	7	8	9

Q029解答	1	8	7	2	4	5	3	6	9
QUZ3/FE	6	2	9	3	7	1	8	4	5
	3	4	5	8	6	9	1	2	7
解題方法可參 考本書第4-5頁 的「高階解題技 巧大公開」。	8	9	1	6	3	7	4	5	2
	5	6	4	1	2	8	9	7	3
	7	3	2	5	9	4	6	8	1
	9	7	6	4	5	3	2	1	8
	2	1	3	7	8	6	5	9	4
	4	5	8	9	1	2	7	3	6
*解答請見第39頁。

目標時間: 30分00秒

	5		2		4	1	
2	5 1	9 5		6		3	
	4	5			8		
1	,		3			2	
	2			1	3		
3 6		2		1 8	<u>3</u>	9	
6	9		4		7		

檢查表	1	2	3
100	4	5	6
	7	8	9

	-								
Q030解答	4	1	3	8	6	5	2	7	9
4000/JT []	6	5	7	1	2	9	3	4	8
	9	2	8	7	4	3	6	5	1
	2	8	9	5	1	4	7	3	6
解題方法可參	1	7	4	3	9	6	8	2	5
考本書第4-5頁	5	3	6	2	8	7	9	1	4
的「高階解題技	7	6	1	9	5	2	4	8	3
巧大公開」。	8	4	2	6	3	1	5	9	7
רניתו באל כל	3	9	5	4	7	8	1	6	2

QUESTION 033 進階篇

*解答請見第40頁。

目標時間: 30分00秒

	8		2	4	1	
5	4		1		3	7
				6		2 5
9	1		3		8	5
9 8 1		2				
1	9		6		5	4
	7	3	9		6	

檢查表	1	2	3
衣	4	5	6
	7	8	9

Q031解答	7	5	2	9	8	3	6	4	1
(2001)17年日	8	6	3	7	1	4	5	2	9
	9	1	4	2	5	6	8	3	7
	4	9	7	5	3	8	1	6	2
解題方法可參	2	8	5	6	7	1	4	9	3
考本書第4-5頁	1	3	6	4	9	2	7	5	8
的「高階解題技	5	2	8	3	4	7	9	1	6
巧大公開」。	6	4	1	8	2	9	3	7	5
77人口用了。	3	7	9	1	6	5	2	8	4

*解答請見第41頁。

目標時間: 30分00秒

1								
		3	5 3			9	4	
	9		3		8 5		1	
	9	4			5	1		
				2	·	¥.		
		2	8 2			5	6	
	1		2		7		<u>6</u>	
	8	5			7 3	2		
								6

檢查表	1	2	3
100	4	5	6
	7	8	9

Q032解答	6	8	3	1	5	4	2	7	9
400E/JT [2]	7	9	5	8	2	3	4	1	6
	4	2	1	9	7	6	5	3	8
	3	7	4	5	9	2	8	6	1
解題方法可參	8	1	6	4	3	7	9	2	5
考本書第4-5頁	9	5	2	6	8	1	3	4	7
的「高階解題技	5	3	7	2	6	8	1	9	4
万大公開」。	1	6	9	3	4	5	7	8	2
リハム川」	2	Λ	Q	7	1	a	6	5	3

QUESTION 035 進階篇

*解答請見第42頁。

目標時間: 30分00秒

實際時間: 分 秒

1	9				4	8	
7		8	3	9		8 2	
	5			7	3	5 54	
	5 3 2		2		3 6 5		
	2	1			5		
5		9	1	6		4	
5 6	4				8	4 5	

檢查表	1	2	3
100	4	5	6
	7	8	9

Q033解答	7	3	8	9	2	4	1	5	6
なのうのは一つ		1	2	5	7	3	9	4	8
	5	9	4	6	1	8	3	2	7
	4	5	3	1	8	6	7	9	2
解題方法可參	9	2	1	4	3	7	8	6	5
考本書第4-5頁	8	7	6	2	5	9	4	1	3
的「高階解題技	1	8	9	7			5	3	4
巧大公開」。	3	6	5	8	4	1	2	7	9
17人口用了。	2	4	7	3	9	5	6	8	1

*解答請見第43頁。

目標時間: 30分00秒

6	1				5	4
6 5		7	3	1		4 2
	,					
	2		7	9	1	
		6	4	9		
	7	1	4 5		9	
7		2		4		1
7 4	3				6	8

		Manufest Commission of the	A CONTRACTOR OF STATE
檢查表	1	2	3
100	4	5	6
	7	8	9

Q034解答	1	4	8	9	7	6	3	2	5
Q00+/)+ []	7	6	3	5	1	2	9	4	8
	5	2	9	3	4	8	6	1	7
	6	9	4	7	3	5	1	8	2
解題方法可參	8	5	1	6	2	4	7	9	3
考本書第4-5頁	3	7	2	8	9	1	5	6	4
的「高階解題技	4	1	6	2	5	7	8	3	9
巧大公開」。	9	8	5	4	6	3	2	7	1
・コングロボリッ	2	3	7	1	8	9	4	5	6

*解答請見第44頁。

目標時間: 30分00秒

	1		8		9			
4	3 2	5				2		
	2						1	
2			9		8			4
				6				,
6			7		4			3
	7						5	
		1				3	5 8 4	2
			3		5		4	

檢查表	1	2	3
10	4	5	6
	7	8	9

Q035解答	5	2	8	7	4	1	9	3	6
QUOU/JF E	3	1	9	2	6	5	4	8	7
	4	7	6	8	3	9	1	2	5
	1	4	5	6	8	7	3	9	2
解題方法可參	7	9	3	5	2	4	6	1	8
考本書第4-5頁	6	8	2	1	9	3		7	
的「高階解題技		5		9	1	6	2	4	3
巧大公開」。	9	6	4	3	7	2	8	5	1
	2	3	1	4	5		7	6	9

*解答請見第45頁。

目標時間: 30分00秒

				3				
8	3	9				1		
	3 5	9		7		2	4	
			1		7			
4		8		9		7		1
			4		6			
	9	1		4		8	7	
		5				8 3	7 2	
		e e		2				

	CONTRACTOR DE LA CONTRA		
檢查表	1	2	3
10	4	5	6
	7	8	9

2036解答	6	1	7	8	2	3	9	5	4
2000/14 [2]	5	4	3	7	9	1	6	8	2
	2	9	8	4	6	5	1	7	3
	8	2	6	3	7	9	4	1	5
2. 題 古 注 可 參	9	5	1	6	4	8	3	2	7
解題方法可參考本書第4-5頁	3	7	4	1	5	2	8	9	6
小高階解題技	1	8	2	5	3	6	7	4	9
5大公開」。	7	6	9	2	8	4	5	3	1
]人公用]。	4	3	5	9	1	7	2	6	8

QUESTION 039 進階篇

*解答請見第46頁。

目標時間: 30分00秒

								2
		8	5	7	2	3		
	4		5 3				9	
	2	1					9 8 7	
	3			9			7	
	4 2 3 6 7					2	1	
	7				3 7		5	
		6	1	8	7	9		
3								

檢查表	1	2	3
10	4	5	6
	7	8	9

Q037解答	7	1	6	8	2	9	4	3	5
GOO! IST E	4	3	5	1	7	6	2	9	8
	9	2	8	4	5	3	6	1	7
	2	5	7	9	3	8	1	6	4
解題方法可參	1	4	3	5	6	2	8	7	9
考本書第4-5頁	6	8	9	7	1	4	5	2	3
的「高階解題技	3	7	4	2	8	1	9	5	6
巧大公開」。	5	9	1	6	4	7	3	8	2
2J/(AIm)]	8	6	2	3	9	5	7	4	1

*解答請見第47頁。

目標時間: 30分00秒

					8			
		6	9		8 2	1	¥	
	4	1				3	2	
	<u>4</u>				3		1	2
				6				
3	7		2	77			5 9	
	3	5				7	9	
		5 8	3		9	4	-	
			1					

檢查表	1	2	3
TX.	4	5	6
11.	7	8	9

Q038解答	1	4	2	8	3	5	6	9	7
QUOUNT E	7	3	9	2	6	4	1	8	5
	8	5	6	9	7	1	2	4	3
	9	2	3	1	5	7	4	6	8
解題方法可參	4	6	8	3	9	2	7	5	1
考本書第4-5頁	5	1	7	4	8	6	9	3	2
的「高階解題技	2	9	1	5	4	3	8	7	6
巧大公開」。	6	8	5	7	1	9	3	2	4
コハム川。	3	7	4	6	2	8	5	1	9

*解答請見第48頁。

目標時間: 30分00秒

實際時間: 分

秒

		2		3		7		
			8			4	9	
5							9	1
	1			2				
7			1	2 6 7	3		*	2
				7			3	
8	7			6				9
9	6	3			1			
		1		4		6		

檢查表	1	2	3
14	4	5	6
	7	8	9

Q039解答	
解題方法可參考本書第4-5頁的「高階解題技巧大公開」。	

5	1	3	9	4	8	7	6	2
6	9	8	5	7	2	3	4	1
7	4		3					
9			7					
8			2					6
4	6	7	8	3	5	2	1	9
1	7	9	4	2	3			
2	5	6	1	8	7	9	3	4
3	8	4	6	5	9	1	2	7

*解答請見第49頁。

目標時間: 30分00秒

	3	4			1	2
9		1	7	3		4
9	2				8	
	2 1		2		8 4 3	
	9				3	1
1		3	8	7		9
3	5			2	6	

檢查表	1	2	3
100	4	5	6
	7	8	9

Q040解答	9	2	3	4	1	8	5	7	6
Q070/7+ E	7	5	6	9	3	2	1	4	8
	8	4	1	6	5	7	3	2	9
	5	6	4	7	9	3	8	1	2
解題方法可參	1	8	2	5	6	4	9	3	7
考本書第4-5頁	3	7	9	2	8	1	6	5	4
的「高階解題技	4	3	5	8	2	6	7	9	1
巧大公開」。	2	1	8	3	7	9	4	6	5
ナリングロボリ。	6	9	7	1	4	5	2	8	3

QUESTION 3 進階篇

*解答請見第50頁。

目標時間: 30分00秒

實際時間: 分 秒

						9		4
			9		1			
			9 5 8		7	8		1
	3	9	8			8 5	6	
				7				
	2	4			9	1	3	
1		8	4		9 2 5			
			1		5		÷	
2		3						

檢查表	1	2	3
10	4	5	6
	7	8	9

Q041解答	1	9	2	4	3	5	7	6	8
Q041所合		3	7	8	1	2	4	9	5
	5	4	8	6	9	7	3	2	1
	3	1	6	9	2	4	8	5	7
解題方法可參	7	8	5	1	6	3	9	4	2
考本書第4-5頁	4	2	9	5	7	8	1	3	6
的「高階解題技	8	7	4	3	5	6	2	1	9
巧大公開」。	9	6	3	2	8	1	5	7	4
-37741111	2	5	1	7	4	9	6	8.	3

*解答請見第51頁。

目標時間: 30分00秒

實際時間: 分 秒

3								8
	2			5			6	
			2	5 8	6			
		9	2 4			2		
	3	9 7				2 4 9	8	
		2			1	9		
			1	6	3			
	5			6 9			3	
6								7

檢查表	1	2	3
10	4	5	6
	7	8	9

Q042解答

5	3	4	9	6	1	7	2
1	7	2	5	8	9	3	6
2	6	1	7	3	5	8	4
4	2	6	3	1	8	9	5
3	1	8	2	9	4	6	7
8	9	7	4	5	3	2	1
6	4	3	8	7	2	5	9
9	8	5	6	4	7	1	3
7	5	9	1	2	6	4	8
	1 2 4 3 8 6 9	1 7 2 6 4 2 3 1 8 9 6 4 9 8	1 7 2 2 6 1 4 2 6 3 1 8 8 9 7 6 4 3 9 8 5	1 7 2 5 2 6 1 7 4 2 6 3 3 1 8 2 8 9 7 4 6 4 3 8 9 8 5 6	1 7 2 5 8 2 6 1 7 3 4 2 6 3 1 3 1 8 2 9 8 9 7 4 5 6 4 3 8 7 9 8 5 6 4	1 7 2 5 8 9 2 6 1 7 3 5 4 2 6 3 1 8 3 1 8 2 9 4 8 9 7 4 5 3 6 4 3 8 7 2 9 8 5 6 4 7	5 3 4 9 6 1 7 1 7 2 5 8 9 3 2 6 1 7 3 5 8 4 2 6 3 1 8 9 3 1 8 2 9 4 6 8 9 7 4 5 3 2 6 4 3 8 7 2 5 6 4 3 8 7 7 1 7 5 9 1 2 6 4

QUESTION 45進階篇

*解答請見第52頁。

目標時間: 30分00秒

1								
		9				7	2	
	8		2	3	4		9	
		3			7	6		
		3 5 1		9		1		
		1	8			4		×
	2		4	5	3		1	
	2 6	8				2		
						4		7

檢查表	1	2	3
100	4	5	6
	7	8	9

Q043解答	5	8	1	3	2	6	9	7	4
COTO/# E	4	7	2	9	8	1	3	5	6
	3	9	6	5	4	7	8	2	1
	7	3	9	8	1	4	5	6	2
解題方法可參		1	5	2	7	3	4	8	9
考本書第4-5頁	8	2	4	6	5	9	1	3	7
的「高階解題技	1	5	8	4	6	2	7	9	3
巧大公開。	9	6	7	1	3	5	2	4	8
としくない。	2	4	3	7	9	8	6	1	5

*解答請見第53頁。

目標時間: 30分00秒

	n To And	William William			Name and Address of the	MICHELLE SHEET A THE		
			2		1	3		
		4				3 6 5		
	2					5	1	9
1			3		9			5
2				7	5.			
8			4		6			2
8 2	5	7					3	
		6				2		
		1	9		4			

檢查表	1	2	3
10	4	5	6
	7	8	9

Q044解答	3	9	6	7	1	4	5	2	8
QUTT/JH []	4	2	8	3	5	9	7	6	1
	7	1	5	2	8	6	3	4	9
	5	6	9	4	7	8	2	1	3
解題方法可參	1	3	7	9	2	5	4	8	6
考本書第4-5頁	8	4	2	6	3	1	9	7	5
的「高階解題技	9	7	4	1	6	3	8	5	2
巧大公開」。	2	5	1	8	9	7	6	3	4
力人公用」。	6	8	3	5	4	2	1	9	7

○47進階篇

*解答請見第54頁。

目標時間: 30分00秒

實際時間: 分 秒

		8	7			3		
							1	
4			9	8	3			2
1		2				6		
		3 7		2		1		
		7				4		9
7			3	1	4			<u>9</u>
	1							
		9			5	2		

檢查表	1	2	3
衣	4	5	6
	7	8	9

Q045解答	1	5	2	9	7	8	3	6	4
COTONT D	4	3	9	5	6	1	7	2	8
	7	8	6	2	3	4	5	9	1
	2	9	3	1	4	7	6	8	5
解題方法可參	8	4		3	9	6	1	7	2
考本書第4-5頁	6	7	1	8	2	5	4	3	9
的「高階解題技	9	2	7	4	5	3	8	1	6
巧大公開」。	5	6	8	7	1	9	2	4	3
2)/\Z\mi)] -	3	1	4	6	8	2	9	5	7

*解答請見第55頁。

目標時間: 30分00秒

		3						
	7		6	,	9		3	
1		4		2		6		
	3		2				8	
		8		3		9		
	2				5		1	
	,	1		7		4		3
	5		1		8		2	
						8		

檢 查 表	1	2	3
衣	4	5	6
	7	8	9

Q046解答	5	9	8	2	6	1	3	4	7
以040所言	7	1	4	5	9	3	6	2	8
	6	2	3	8	4	7	5	1	9
	1	7	2	3	8	9	4	6	5
解題方法可參	4	6	5	1	7	2	8	9	3
考本書第4-5頁	8	3	9	4	5	6	1	7	2
的「高階解題技	2	5	7	6	1	8	9	3	4
巧大公開」。	9	4	6	7	3	5	2	8	1
力人口用门。	3	8	1	9	2	4	7	5	6

*解答請見第56頁。

目標時間: 30分00秒

								2
	4	3				6		
	4 6	3 8 9	7		3		9	
		9	8		1	3		
				4				
		1	5		6	8		
	5		1		7	8 9 7	2 6	
		2				7	6	
1								

檢查表	1	2	3
衣	4	5	6
	7	8	9

Q047解答	2	6	8	7	5	1	3	9	4
QU-T//JF EI	9	3	5	4	6	2	8	1	7
	4	7	1	9	8	3	5	6	2
	1	9	2	8	4	7	6	5	3
解題方法可參	6	4	3	5	2	9	1	7	8
考本書第4-5頁	8	5	7	1	3	6	4	2	9
的「高階解題技	7	2	6	3	1	4	9	8	5
巧大公開」。	5	1	4	2	9	8	7	3	6
-37(24)733	3	8	9	6	7	5	2	4	1

*解答請見第57頁。

目標時間: 30分00秒

實際時間:

分 秒

				3				2
		8 4	4		6	3		
	1	4					5	
	4				7		3	
1				9				4
	9		3				2	
	9 8					1	6	
		3	9		2	7		
5				6				

檢查表	1	2	3
100	4	5	6
	7	8	9

Q048解答	
解題方法可參 考本書第4-5頁 的「高階解題技 巧大公開」。	

9	6	3	4	5	1	2	7	8
2	7	5	6	8	9	1	3	4
1	8	4	3	2	7	6	9	5
6	3	9	2	1	4	5	8	7
5	1	8	7	3	6	9	4	2
	2	7	8	9	5	3		6
8	9	1	5	7	2	4	6	3
3	5		1	4	8			9
7	4	2	9	6	3	8	5	1

*解答請見第58頁。

目標時間:30分00秒

9		6				9		3
	3						1	
1		4	2		4			8
		1		4		3		
		,	7		2			
		2		1		5		
2			6		9			4
	5						2	
7		3		,		1		

檢查表	1	2	3
14	4	5	6
	7	8	9

Q049解答	
解題方法可參考本書第4-5頁的「高階解題技巧大公開」。	į

		25000	0000	2000	200000		10000	3000
9	1	7	6	8	4	5	3	2
	4	3	9	1	2	6	8	7
	6					1		4
6	2	9	8	7	1	3	4	5
7	8	5	3	4	9	2	1	6
4	3	1	5	2	6	8	7	9
3	5	4	1	6	7	9	2	8
8	9	2	4	3	5	7	6	1
1	7	6	2	9	8	4	5	3

*解答請見第59頁。

目標時間: 30分00秒

								4
		2	6		3			
	5	1		2		6		
	5 9		2		5		1	
		3				4		
	2		3		1		8	
		7		1		2	9	
			8		4	2 5		
3								

檢查表	1	2	3
衣	4	5	6
	7	8	9

Q050解答	7	5	6	1	3	8	4	9	2
Q0307+ E	9	2	8	4	5	6	3	1	7
	3	1	4	7	2	9	6	5	8
	6	4	5	2	8	7	9	3	1
解題方法可參	1	3	2	6	9	5	8	7	4
考本書第4-5頁	8	9	7	3	4	1	5	2	6
內「高階解題技	2	8	9	5	7	4	1	6	3
3 1-31-4131	4	6	3	9	1	2	7	8	5
巧大公開」。	5	7	1	8	6	3	2	4	9

053 ^{進階篇}

*解答請見第60頁。

目標時間: 30分00秒

實際時間: 分 秒

					6			5
		3		1		2		
	4	3		5			9	
,			7					4
	1	4		8		6	3	
2					3			
	2			7		3	4	
		7	,	7 2		3 9		
5			1					

檢查表	1	2	3
10	4	5	6
	7	8	9

		00/30h		mm:		anan	00000	200000	92000
Q051解答	5	2	6	1	8	7	9	4	3
QUO IIA	8	3	4	9	6	5	2	1	7
	1	9	7	2	3	4	6	5	8
	9	7	1	5	4	6	3	8	2
解題方法可參	3	8	5	7	9	2	4	6	1
考本書第4-5頁	6	4	2	8	1	3	5	7	9
的「高階解題技	2	1	8	6	5	9	7	3	4
巧大公開」。	4	5	9	3	7	1	8	2	6
ナリ人口用了。	7	6	3	4	2	8	1	9	5

*解答請見第61頁。

目標時間: 30分00秒

			8					
	2	9				7	5 4	
	2 5		1		7		4	
3		2	5			6		
				3				
		1			6	4		2
	7		2		1		9	
	7 3	4				2	8	
					4			

檢查	1	2	3		
衣	4	5	6		
	7	8	9		

Q052解答	6	3	8	1	5	7	9	2	4
Q032/14 E	9	4	2	6	8	3	1	7	5
	7	5	1	4	2	9	6	3	8
	8	9	4	2	7	5	3	1	6
解題方法可參	1	7	3	9	6	8	4	5	2
老本書第4-5頁	5	2	6	3	4	1	7	8	9
的「高階解題技	4	8	7	5	1	6	2	9	3
巧大公開」。	2	1	9	8	3	4	5	6	7
り入口用」。	3	6	5	7	9	2	8	4	1

*解答請見第62頁。

目標時間: 30分00秒

1			9		8			6
	2		6		1		3	
						7		
3	5						6	2
				1				
7	1						5	3
		3						
	7		4		2		1	
6			4 5		2 3			4

檢查	1	2	3
表	4	5	6
	7	8	9

	22000	359999	1559000						
Q053解答	1	9	2	8	3	6	4	7	5
доссія Ц	7	5	3	4	1	9	2	6	8
	6	4	8	2	5	7	1	9	3
	3	8	6	7	9	1	5	2	4
解題方法可參	9	1	4	5	8	2	6	3	7
考本書第4-5頁	2	7	5	6	4	3	8	1	9
的「高階解題技	8	2	1	9	7	5	3	4	6
巧大公開」。	4	6	7	3	2	8	9	5	1
-J/(ZIM)	5	3	9	1	6	4	7	8	2

*解答請見第63頁。

目標時間: 30分00秒

6	月元赤い							
0	5			4			2	
		7	1	4 3	2			
		3	2			5		
	4	3 5				5 7	6	
		1			8	2		
			3	9	1	8		
				9			5	
								4

檢查表	1	2	3
100	4	5	6
	7	8	9

Q054解答	4	6	7	8	5	9	1	2	3
Q03404 D	1	2	9	6	4	3	7	5	8
	8	5	3	1	2	7	9	4	6
	3	4	2	5	1	8	6	7	9
解題方法可參	7	9	6	4	3	2	8	1	5
考本書第4-5頁	5	8	1	9	7	6	4	3	2
的「高階解題技	6	7	5	2	8	1	3	9	4
巧大公開」。	9	3	4	7	6	5	2	8	1
としてない。	2	1	8	3	9	4	5	6	7

*解答請見第64頁。

目標時間: 30分00秒

gondon con un que					K.45744701470147	W-1124		
			3		2	8	6	
			1		2 5			3
		2						1
1	9						2	8
				1				
7	8						9	4
7 6 2						4		
2			4		7			
	5	1	4 2		3			

檢查	1	2	3
100	4	5	6
	7	8	9

Q055解答	1	3	7	9	5	8	4	2	6
CLOOOLH E	4	2	9	6	7	1	5	3	8
	5	8	6				7	9	1
	3	5	8	7	4	9	1	6	2
解題方法可參	9	6	2	3	1	5	8	4	7
考本書第4-5頁	7	1	4	8	2	6	9	5	3
的「高階解題技	2	4	3	1	9	7	6	8	5
巧大公開」。	8	7	5	4	6	2	3	1	9
27人女(刑)」。	6	9	1	5	8	3	2	7	4

*解答請見第65頁。

目標時間: 30分00秒

		4	7			2		1
			7 2		4			
1								8
9	1		8		2		5	
	v			3				
	8		5		9		4	3 6
4								6
			4		5			
7		2			5 3	9		

檢查表	1	2	3
10	4	5	6
	7	8	9

Q056解答	6	3	2	5	8	9	4	1	7
Ø02004 E	1	5	8	6	4	7	9	2	3
	4	9	7	1	3	2	6	8	5
	9	8	3	2	7	6	5	4	1
解題方法可參	2	4	5	9	1	3	7	6	8
考本書第4-5頁	7	6	1	4	5	8	2	3	9
的「高階解題技	5	2	4	3	9	1	8	7	6
巧大公開」。	8	1	9	7	6	4	3	5	2
い人口用」。	3	7	6	8	2	5	1	9	4

059 ^{進階篇}

*解答請見第66頁。

目標時間: 30分00秒

實際時間: 分 秒

	4				1		2	5
3					5 4			5 8
			3		4		a.	
		5				6	4	1
				2			,	
8	3	4	-	2/4		9		
			8		2			
1			8			,		7
1 9	2		1				3	

_			
檢查	1	2	3
100	4	5	6
	7	8	9

Q057解答	9	1	5	3				6	7
QUO! //FE	8	6	7	1	9	5	2	4	3
	3	4	2	6			9	5	1
	1	9	6	7	3	4	5	2	8
解題方法可參	5	2	4	8	1	9	3	7	6
考本書第4-5頁	7	8	3	5	2	6	1	9	4
的「高階解題技	6	7	8	9	5	1	4	3	2
巧大公開。	2	3	9	4	8	7	6	1	5
~37(Zm)]*	4	5	1	2	6	3	7	8	9

*解答請見第67頁。

目標時間: 30分00秒

1			2		9			
							1	
		2 5	7 3		3	6		
2		5	3			1		4
				2				
8		4		,	1	3		5
		3	1		6	4		
	5							
			5		4			3

檢查表	1	2	3
100	4	5	6
	7	8	9

Q058解答	3	6	4	7	5	8	2	9	1
	8	7	9	2	1	4	3	6	5
	1	2	5	3	9	6	4	7	8
	9	1	3	8	4	2	6	5	7
解題方法可參	5	4	7	6	3	1	8	2	9
考本書第4-5頁	2	8	6	5	7	9	1	4	3
的「高階解題技	4	3	8	9	2	7	5	1	6
巧大公開」。	6	9	1	4	8	5	7	3	2
コハム川」。	7	5	2	1	6	3	9	8	4

*解答請見第68頁。

目標時間: 30分00秒

	1	7	3	9	8		
4	2		3 8			3	
5 2 9						3 2 9	
2	4		1		7	9	
9						1	
3			7		1	8	
	8	3	2	6	5		

檢查表	1	2	3
衣	4	5	6
	7	8	9

Q059解答	6	4	7	9	8	1	3	2	5
Q0000/1+ E	3	1	9	2	7	5	4	6	8
	5	8	2	3	6	4	7	1	9
	2	9	5	7	3	8	6	4	1
解題方法可參	7	6	1	4	2	9	5	8	3
考本書第4-5頁	8	3	4	5	1	6	9	7	2
的「高階解題技	4	7	3	8	9	2	1	5	6
巧大公開」。	1	5	8	6	4	3	2	9	7
力人な用し	9	2	6	1	5	7	8	3	4

QUESTION 062 ^{進階篇}

*解答請見第69頁。

目標時間: 30分00秒

	7	2			5		
1				5	9	2	
3			<u>8</u>		5 9 6 8		
	4	3	9	2	8		
	8		_			1	
5	4 8 2 3	1	6			3	
	3			4	7		
			Я				

檢查表	1	2	3
10	4	5	6
	7	8	9

Q060解答	1	4	6	2	5	9	8	3	7
Q000/7+ E	7	3	9	6	4	8	5	1	2
	5	8	2	7	1	3	6	4	9
	2	6	5	3	8	7	1	9	4
解題方法可參	3	9	1	4	2	5	7	8	6
考本書第4-5頁	8	7	4	9	6	1	3	2	5
的「高階解題技	9	2	3	1	7	6	4	5	8
巧大公開」。	4	5	7	8	3	2	9	6	1
-J/(AIM)]	6	1	8	5	9	4	2	7	3

QUESTION 063 進階篇

*解答請見第70頁。

目標時間: 30分00秒

實際時間: 分 秒

1	4				8		9
8	5	2 4	6				1
,	5 2 1	4		3			
	1		9		7	-	
		8		7	9		
4			5	1	6		7
2	3				1		4

檢查	1	2	3
100	4	5	6
	7	8	9

Q061解答	3	8	9	2	4	1	6	5	7
QUUIN+ E	5	6	1	7	3	9	8	4	2
	7	4	2	6	8	5	9	3	1
	1	5	3	9	6	7	4	2	8
解題方法可參	6	2	4	8	1	3	7	9	5
考本書第4-5頁	8	9	7	4	5	2	3	1	6
的「高階解題技	2	3	6	5	7	4	1	8	9
巧大公開」。	9	1	8	3	2	6	5	7	4
力人公用了。	4	7	5	1	9	8	2	6	3

QUESTION 064.進階篇 *解答請見第71頁。

目標時間: 30分00秒

實際時間: 秒 分

			ľ				POWER OF THE	
2.5								
		7	6 7			3	8	
	8		7	5	4		8 6	
	8	1				2		
		5 4		3		2 8		
		4				7	1	
	7	,	1	2	8		9	
	4	3			8 5	6		

檢查表	1	2	3
100	4	5	6
	7	8	9

Q062解答	2	4	5	6	3	9	1	8	7
GOOZA+ E	8	9	7	2	4	1	5	6	3
	3	1	6	7	8	5	9	2	4
	7	3	9	5	1	8	6	4	2
解題方法可參	1	6	4	3	9	2	8	7	5
考本書第4-5頁	5	2	8	4	7	6	3	1	9
的「高階解題技	9	5	2	1	6	7	4	3	8
巧大公開」。	6	8	3	9	2	4	7	5	1
ナンノくないがり。	4	7	1	8	5	3	2	9	6

QUESTION 065 進階篇

*解答請見第72頁。

目標時間: 30分00秒

					7			
		8	3			6	1	
	2			5			4	
	2			5 6 7			-	1
		4	1		8	3		
6				9			2	
	9			8			3	
	1	3			9	5	2	
			4					

檢查表	1	2	3
100	4	5	6
	7	8	9

Q063解答	1	2	4	7	3	5	8	6	9
Q000/14 E	7	6	9	1	8	4	2	3	5
	8	3	5	2	6	9	4	7	1
	9	7	2	4	1	3	5	8	6
解題方法可參	3	8	1	5	9	6	7	4	2
考本書第4-5頁	5	4	6	8	2	7	9	1	3
的「高階解題技	4	9	8	3	5	1	6	2	7
巧大公開」。	6	1	7	9	4	2	3	5	8
力人な田川。	2	5	3	6	7	8	1	9	4

*解答請見第73頁。

目標時間: 30分00秒

		P					
	4	5	2	7	8		
8	1				4	5	
9 2 7				3		8	
2			1			6	
7		4				5 8 6 3 2	
1	9				3	2	
	9	8	5	1	9		

檢查書	1	2	3
衣	4	5	6
	7	8	9

Q064解答	6	1	9	3	8	2	5	7	4
	4	5	7	6	1	9	3	8	2
	3	2	8	7	5	4	9	6	1
解題方法可參 考本書第4-5頁 的「高階解題技 巧大公開」。	9	8	1	5	4	7	2	3	6
	7	6	5	2	3	1	8	4	9
	2	3	4	8	9	6	7	1	5
	5	7	6	1	2	8	4	9	3
	1	4	3	9	7	5	6	2	8
	8	9	2	4	6	3	1	5	7

QUESTION 067 進階篇

*解答請見第74頁。

目標時間: 30分00秒

	5				3	1
		4				•
7	4	1		8	9	6
	<u>4</u>	6		<u>8</u>	9 5	
			4			
	1	7		5	2	
9	8	3		1	7	4
2	3				6	

檢查事	1	2	3
1X	4	5	6
7	7	8	9

Q065解答	3	4	6	9	1	7	2	8	5
位のの時日	5	7	8	3	4	2	6	1	9
	1	2	9	8	5	6	7	4	3
	9	8	7	2	6	3	4	5	1
解題方法可參	2	5	4	1	7	8	3	9	6
考本書第4-5頁	6	3	1	5	9	4	8	2	7
考本書第4-5貝的「高階解題技	7	9	2	6	8	5	1	3	4
巧大公開」。	4	1	3	7	2	9	5	6	8
とリハム田コ	8	6	5	4	3	1	9	7	2
*解答請見第75頁。

目標時間: 30分00秒

7	1		2		8		
7 5		4		1	8 9	2	
	7			4	1		
3			9			8	
	5	6			2		
1	5 8 2	6 9		5		3	
	2		1		7	3 4	
							7

檢查表	1	2	3
100	4	5	6
	7	8	9

Q066解答	9	5	2	1	8	4	6	7	3
QUOUNT II	3	6	4	5	2	7	8	9	1
	7	8	1	6	3	9	4	5	2
	6	9	5	2	7	3	1	8	4
解題方法可參	4	2	3	9	1	8	7	6	5
考本書第4-5頁	1	7	8	4	6	5	2	3	9
的「高階解題技	5	1	9	7	4	6	3	2	8
巧大公開」。	2	3	6	8	5	1	9	4	7
*1八口册]。	8	4	7	3	9	2	5	1	6

*解答請見第76頁。

目標時間: 30分00秒

7	9			2		6	
4		5	1	2 3	9		,
	3				1	4	
			5		7		
2	8				8		
	8	4	2	1		3	
1		7		-	6	3 2	

檢查表	1	2	3
100	4	5	6
	7	8	9

Q067解答	6	9	5	2	7	4	3	8	1
Q00.134 El		8	2	9	3	6	4	7	5
	7	3	4	1	5	8	9	2	6
	8	2	9	6	1	3	5	4	7
解題方法可參	5	7	6	8	4	2	1	9	3
考本書第4-5頁	3	4	1	7	9	5	2	6	8
的「高階解題技	9	6	8	3	2	1	7	5	4
巧大公開」。	4	1	7	5	6	9	8	3	2
-17(4)713	2	5	3	4	8	7	6	1	9

QUESTION 070 進階篇 *解答請見第77頁。

目標時間: 30分00秒

				1		, , , , , , , , , , , , , , , , , , ,	8	
						4		7
			5		2	4 3 9	6	
		8		7		9		
4			6	9	1			5
		3		2		1		
	6	2	9		4			
5		1						
	3			6				

檢查	1	2	3
100	4	5	6
	7	8	9

Q068解答	4	2	9	5	8	6	3	7	1
Q000/7+ E	6	7	1	3	2	9	8	5	4
	8	5	3	4	7	1	9	2	6
	9	8	7	2	5	4	1	6	3
解題方法可參	2	3	6	1	9	7	4	8	5
考本書第4-5頁	1	4	5	6	3	8	2	9	7
的「高階解題技	7	1	8	9	4	5	6	3	2
巧大公開」。	5	6	2	8	1	3	7	4	9
としては、	3	9	4	7	6	2	5	1	8

*解答請見第78頁。

目標時間: 30分00秒

			4	7			
				9	3	8 7	
		5			3 6		
7			1	6		5	2
3	5		2	8			1
	5 2 3	4			1		
	3	4	7				ě
			6	3		5	

檢查表	1	2	3
10	4	5	6
	7	8	9

Q069解答	8	3	5	9	6	7	2	1	4
COOCIA D		7	9	8	4	2	3	6	5
	6	4	2	5	1	3	9	7	8
	5	9	3	2	7	8	1	4	6
解題方法可參	4	8	1	3	5	6	7	9	2
考本書第4-5頁	7	2	6	1	9	4		5	3
的「高階解題技		6	8	4	2	1	5	3	7
巧大公開」。	3	1	4	7	8	5	6	2	9
-J/(Alm)	2	5	7	6	3	9	4	8	1

*解答請見第79頁。

目標時間: 30分00秒

	8		9		5			
2		1				9		
	3			6			7	
4					8			3
		6				2	3	
3			1					4
	5			1			6	
With the same of t		7				3		2
			7		3		5	

檢查表	1	2	3
100	4	5	6
	7	8	9

Q070解答	3	4	6	7	1	9	5	8	2
QUI UNH II	2	1	5	3	8	6	4	9	7
	7	8	9	5	4	2	3	6	1
	1	5	8	4	7	3	9	2	6
解題方法可參	4	2	7	6	9	1	8	3	5
考本書第4-5頁	6	9	3	8	2	5	1	7	4
的「高階解題技	8	6	2	9	5	4	7	1	3
巧大公開」。	5	7	1	2	3	8	6	4	9
ナン人ない。	9	3	4	1	6	7	2	5	8

*解答請見第80頁。

目標時間:30分00秒

實際時間:

分 秒

						6		
	3				4		2	
			8	9	4 6			1
		8			3	9	4	
		8 2 5				1		
	6	5	9			2		
1			9 2 5	7	8			
	4		5				3	
		7						

- Contraction			
檢查表	1	2	3
14	4	5	6
	7	8	9

Q071解答	9	6	3	4	8	7	2	1	5
COLIDA D	1	7	2	5	6	9	3	8	4
	4	8	5	3	2	1	6	7	9
	7	4	9	1	3		8	5	2
解題方法可參	2	1	8	9	5	4	7	6	3
考本書第4-5頁	3	5	6	2	7	8	9	4	1
的「高階解題技	6	2	4	8	9	5	1	3	7
巧大公開」。	8	3	1	7	4	2	5	9	6
	5	9	7	6	1	3	4	2	8

*解答請見第81頁。

目標時間: 30分00秒

			6		9			2
	7						5	
		2	7		1	,		
7		3			5	6		4
				t.				
8		4	2			1		9
			1		6	3		
	2						1	
4			3		7	·		

檢查	1	2	3
100	4	5	6
	7	8	9

Q072解答	7	8	4	9	3	5	1	2	6
QUI Z/H II	2	6	1	8	7	4	9	3	5
	9	3	5	2	6	1	4	7	8
	4	7	9	6	2	8	5	1	3
解題方法可參	5	1	6	3	4	9	2	8	7
考本書第4-5頁	3	2	8	1	5	7	6	9	4
的「高階解題技	8	5	3	4	1	2	7	6	9
巧大公開」。	1	9	7	5	8	6	3	4	2
コハム用」。	6	4	2	7	9	3	8	5	1

075 ^{進階篇}

*解答請見第82頁。

目標時間: 30分00秒

6		7				9		
				1				
5			4	7				6
		3	2		1			
	4	1				8	5	
			3		8 5	8 2		
3				9	5			4
				9				
		6				7		1

檢查表	1	2	3
衣	4	5	6
	7	8	9

Q073解答	5	8	1	7	3	2	6	9	4
QUI O/JF [2]	9	3	6	1	5	4	8	2	7
	2	7	4	8	9	6	3	5	1
	7	1	8	6	2	3	9	4	5
解題方法可參	3	9	2	4	8	5	1	7	6
考本書第4-5頁	4	6	5	9	1	7	2	8	3
的「高階解題技	1	5	3	2	7	8	4	6	9
巧大公開」。	8	4					7	3	2
2)/(AIM)]	6	2			4	9	5	1	8

*解答請見第83頁。

目標時間: 30分00秒

2								6
	6		1	9	8			
		4				5		
	4			1			2	
	4 5 7		3		9		2 4 8	
	7			6			8	
		1				3		
			5	2	7		9	
5								2

檢查	1	2	3
1X	4	5	6
	7	8	9

Q074解答	1	4	8	6	5	9	7	3	2
O(01 T/)# [2]	6	7	9	4	3	2	8	5	1
	5	3	2	7	8	1	4	9	6
解題方法可參考本書第4-5頁	7	9	3	8	1	5	6	2	4
	2	6	1	9	7	4	5	8	3
	8	5	4	2	6	3	1	7	9
的「高階解題技	9	8	7	1	2	6	3	4	5
巧大公開」。	3	2	6	5	4	8	9	1	7
-J/\ \(\Display \)	4	1	5	3	9	7	2	6	8

*解答請見第84頁。

目標時間: 30分00秒

實際時間: 分 秒

	2						5	
4				6		2		8
			4		9			
		7			4	5		
	5						8	
		1	3		e e	9		
	7		3 2		3			
5		4		8				1
	3						6	

檢查表	1	2	3
100	4	5	6
	7	8	9

Q075解答	6	1	7	5	8
Q010/7F	4	3	9	6	1
	5	2	8	4	7
	8	9	3	2	5
解題方法可參	2	4	1	9	6
考本書第4-5頁	7	6	5	5 6 4 9 3 2 9 5 3 1 7 8	4
的「高階解題技	3	7	2	1	9
巧大公開」。	1	8	4	7	2
カノスは出」。	9	5	6	8	3

*解答請見第85頁。

目標時間: 30分00秒

	A)CAN							
			6				5 4	2 7
	8						4	7
		2		1	-50	6	1	
5			2		9			
		4				3		
			1		3			6
		1		5		2		
7	6						3	
7 3	6 2				4			

檢查表	1	2	3
100	4	5	6
	7	8	9

Q076解答	2	1	9	4	5	3	8	7	6
Q010/1+ E	7	6	5	1	9	8	2	3	4
	3	8	4	6	7	2	5	1	9
	9	4	8	7	1	5	6	2	3
解題方法可參	6	5	2	3	8	9	7	4	1
考本書第4-5頁的「高階解題技		7	3	2	6	4	9	8	5
		2	1	9	4	6	3		
巧大公開」。	4	3	6	5	2	7	1	9	8
力人口用了。	5	9	7	8	3	1	4	6	2

*解答請見第86頁。

目標時間: 30分00秒

			1	8			
		1	4		5	9	
	6 3					4	
1	3		2	5			7
4			7	9		6	3
	5 9					6 2	
	9	2		7	3		
		-	9	7 6			

檢查表	1	2	3
100	4	5	6
	7	8	9

Q077解答	6	2	9	1	3	8	4	5	7
COTTIFE I	4	1	3	7	6	5	2	9	8
	7	8	5	4				1	3
	9	6	7	8	1	4	5	3	2
解題方法可參	3	5	2	9	7	6	1	8	4
考本書第4-5頁的「高階解題技		4	1	3	5	2	9	7	6
		7	6	2	9	3	8	4	5
巧大公開」。	5	9	4	6	8	7	3	2	1
カノノスは	2	3	8	5	4	1	7	6	9

*解答請見第87頁。

目標時間: 30分00秒

					2			
	4	9			9		3	
	4 5		4	1		6		
		3		6				7
		3 2	9		5	3		
1				8		3 2		
		4		8 3	6		1	
	6	6				8	9	
			1					

檢查表	1	2	3
衣	4	5	6
es.	7	8	9

Q078解答	4	1	7	6	3	8	9	5	2
Q010/J+ =	6	8	3	5	9	2	1	4	7
	9	5	2	4	1	7	6	8	3
	5	3	6	2	8	9	7	1	4
解題方法可參	1	9	4	7	6	5	3	2	8
考本書第4-5頁	2	7	8	1	4	3	5	9	6
的「高階解題技	8	4	1	3	5	6	2	7	9
巧大公開」。	7	6	9	8	2	1	4	3	5
ナン人な用し、	3	2	5	9	7	4	8	6	1

*解答請見第88頁。

目標時間: 60分00秒

						1		
			5	3 2	6 7		7	
				2	7		,	5
	3					6	9	
	3 6 1	5 2		1		6 8	9 3 4	
	1	2					4	4
1			9	4				
	2		7	4 8	3			٨
		4			2			

檢查表	1	2	3
14	4	5	6
	7	8	9

解題方法可參考本書第4-5頁的「高階解題技巧大公開」。

5	4	9	1	7	8	2	3	6
2	7	1	4	6	3	5	9	8
8	6	3	5	9	2	7	4	1
1	3	6			5	9	8	7
9	8	7	6	3	1	4	5	2
4	2	5	7	8	9	1	6	3
7	5	8	3	1	4	6	2	9
6	9	2	8	5	7	3	1	4
3	1	4	9	2	6	8	7	5

*解答請見第89頁。

目標時間: 60分00秒

	,			1			7	
			7					4
			2	8	6	5		
	2	3				1		
9		3 1		4		7		8
		5 2				2	3	
		2	6	5	3 7			
3					7			
	1			9				

檢查表	1	2	3
100	4	5	6
	7	8	9

Q080解答	8	1	6	3	9	2	5	7	4
2000/J+ [2]	2	4	9	6	5	7	1	3	8
	3	5	7	4	1	8	6	2	9
	4	8	3	2	6	1	9	5	7
解題方法可參	6	7	2	9	4	5	3	8	1
考本書第4-5頁	1	9	5	7	8	3	2	4	6
的「高階解題技	9	2	4	8	3	6	7	1	5
5大公開1。	7	6	1	5	2	4	8	9	3
リ人と別し、	5	3	8	1	7	9	4	6	2

QUESTION 83高手篇

*解答請見第90頁。

目標時間: 60分00秒

	5 4	2		3	1		
3 8	4		7			6	
8			4			1	
	9	7	2	8	4		
5			4 2 6 5			2	
9			5		3 7	2	
	2	1		6	7		

檢查表	1	2	3
14	4	5	6
	7	8	9

Q081解答	2	5 9	7	8	9	4	1	6	3 4
	6	4	3	1	2	7	9	8	5
	4	3	8	2	7	5	6	9	1
解題方法可參	7	6	5	4	1	9	8	3	2
考本書第4-5頁	9	1	2	3	6	8	5	4	7
的「高階解題技	1	7	6	9	4	2	3	5	8
巧大公開」。	5	2	9	7	8	3	4	1	6
~J/\Z\m)]	3	8	4	6	5	1	7	2	9

*解答請見第91頁。

目標時間: 60分00秒

and the second second						Commence of the last	er was transfer	an Children Cons
	3						7	
5						4		3
		9		5		4 6	1	
			2	<u>5</u>				
		2	2 9	6	3	1		
				1	3 4			
	1	4		2		9		
2		4 3			v			5
	6						8	

檢查表	1	2	3
衣	4	5	6
	7	8	9

Q082解答	6	3	9	5	1	4	8	7	2
COLIT L	2	5	8	7	3	9	6	1	4
	1	4	7	2	8	6	5	9	3
	8	2	3	9	7	5	1	4	6
解題方法可參	9	6	1	3	4	2	7	5	8
考本書第4-5頁	4	7	5	8	6	1	2	3	9
的「高階解題技	7	9	2	6	5	3	4	8	1
巧大公開」。	3	8	4	1	2	7	9	6	5
力人な用」。	5	1	6	4	9	8	3	2	7

*解答請見第92頁。

目標時間:60分00秒

	5			2			7	
3		7						6
	1	8		6		2		
			4					
5		1		7		4		3
					5			
		6		8		3	2	
2						3 6		1
	9			1			4	

_			
檢查表	1	2	3
100	4	5	6
	7	8	9

Q083解答	7	2	8	6	1	4	5	3	9
доссит Ц	9	6	5	2	8	3	1	7	4
	1	3	4	5	7	9	2	6	8
	2	8	6	3	4	5	9	1	7
解題方法可參	3	1	9	7	2	8	4	5	6
考本書第4-5頁	4	5	7	9	6	1	8	2	
的「高階解題技	6	9	1	8	5	7	3	4	2
巧大公開」。	8	4	2	1	3	6	7	9	5
~J/(Z/m)] *	5	7	3	4	9	2	6	8	1

*解答請見第93頁。

目標時間: 60分00秒

	HJUAT	ALL DAVISOR OF THE PARTY OF THE		THE PARTY OF THE PER	CONTRACTOR CONTRACTOR		ACRES 1847 - 1847	
				1				6
				3	5			
		8	2		5 4	3		
		6				1	5 3	
1	7			4			3	8
	3	2				6 8		
		7	1		2	8		
			3	9				
6				9				

檢查書	1	2	3
衣	4	5	6
	7	8	9

	1000	92000	19000	2000	1000	2000			2000
Q084解答	1	3	8	6	4	9	5	7	2
QUUT/IT II	5	2	6	7	8	1	4	9	3
	4	7	9	3	5	2	6	1	8
	3	9	1	2	7	5	8	6	4
解題方法可參	8	4	2	9	6	3	1	5	7
考本書第4-5頁	6	5	7	8	1	4	3	2	9
的「高階解題技	7	1	4	5	2	8	9	3	6
	2	8	3	1	9	6	7	4	5
巧大公開」。	9	6	5	4	3	7	2	8	1

*解答請見第94頁。

目標時間:60分00秒

3						- 1		8
	2 8	1				4		
	8	9			5		3	
			28	7		9		
			8	4 9	6 3			
		6		9	3			
	3		1			8	9	
		2				8 7	4	
8					p			5

檢查表	1 <	2	3
10	4	5	6
	7	8	9

Q085解答	6	5	9	3	2	1	8	7	4
G000/14 E1	3	2	7	8	5	4	9	1	6
	4	1	8	7	6	9	2	3	5
	7	3	2	4	9	6	1	5	8
解題方法可參	5	6	1	2	7	8	4	9	3
考本書第4-5頁	9	8	4	1	3	5	7	6	2
的「高階解題技	1	4	6	5	8	7	3	2	9
巧大公開」。	2	7	5	9	4	3	6	8	1
-J/(AI#II)	8	9	3	6	1	2	5	4	7

*解答請見第95頁。

目標時間: 60分00秒

. /31	月兀知			Participa di Santana di Santa				LINE COUNTY WATER
		7				3		
	9				8		6	
3				7		5		2
			6		5		4	
		1	T N	3		9		
	7		8		1			
5		2		6				4
	4		2				3	
		6				1		

檢查表	1	2	3
衣	4	5	6
	7	8	9

**************************************	CONTRACT	uino trata	20000000	02/2009	CONSIDE				
Q086解答	7	5	3	9	1	8	4	2	6
Q000/7+ E	2	6	4	7	3	5	9	8	1
	9	1	8	2	6	4	3	7	5
	4	9	6	8	2	3	1	5	7
解題方法可參	1	7	5	6	4	9	2	3	8
考本書第4-5頁	8	3	2	5	7	1	6	9	4
的「高階解題技	3		7	1	5	2	8	6	9
巧大公開10	5	8	1	3	9	6	7	4	2
	6		9	4	8	7	5	1	3
	530000	000000	00000	2250000	050000	man	00000000	90290	132333

QUESTION 80高手篇

*解答請見第96頁。

目標時間: 60分00秒

	7							
5		8		7		3		
	1		5		4		8	
		2			7	6		
	5			6			1	
		4	2			5		
	6		2 3		1		5	
		1		2		8		4
							6	

檢查表	1	2	3
1	4	5	6
	7	8	9

Q087解答	3	6	5	9	1	4	2	7	8
QUOI IT E	7	2	1	6	3	8	4	5	9
	4	8	9	7	2	5	6	3	1
	5	4	8	2	7	1	9	6	3
解題方法可參	9	1	3	8	4	6	5	2	7
考本書第4-5頁	2	7	6	5	9	3	1	8	4
的「高階解題技	6	3	4	1	5	7	8	9	2
巧大公開」。	1	5	2	3	8	9	7	4	6
רמיווא	8	9	7	4	6	2	3	1	5

*解答請見第97頁。

目標時間: 60分00秒

	HJUJJ		William District	ETHIRADOR FALLS	and the same of th			2 2 2 2
		4		8		3		
	9				7			
1				2	3			6
						5	4	
		7		5		5 9		
	4	2						
3			4	9				8
			4 8				1	
		1				2		

檢查表	1	2	3
衣	4	5	6
	7	8	9

	MOURE CONTRACT	50000000	necessia.	toxtono	menara	0.00000	2000000	Naninas	100000
Q088解答	2	6	7	4	5	9	3	1	8
Q000/J+ [2	1	9	5	3	2	8	4	6	7
	3	8	4	1	7	6	5	9	2
	8	2	3	6	9	5	7	4	1
解題方法可參	4	5	1	7	3	2	9	8	6
考本書第4-5頁	6	7	9	8	4	1	2	5	3
的「高階解題技	5	1	2	9	6	3	8	7	4
巧大公開」。	9	4	8	2	1	7	6	3	5
77人口用门。	7	3	6	5	8	4	1	2	9

QUESTION 091 高手篇

*解答請見第98頁。

目標時間: 60分00秒

7					4			3
						2		
		8		1		2 5	6	
			4		3			9
		4				3		
1			7		6			
	2	5		3		1		
		5 3						
4			1					8

A SHAREST AND	CHARLES SHOWING	SALES OF THE PARTY	NAME OF TAXABLE PARTY.
檢查表	1	2	3
100	4	5	6
	7	8	9

Q089解答	3	7	6	1	8	2	9	4	5
QUUUNT E	5	4	8	9	7	6	3	2	1
	2	1	9	5	3	4	7	8	6
	1	9	2	4	5	7	6	3	8
解題方法可參	7	5	3	8	6				2
考本書第4-5頁	6	8	4	2	1	3	_	_	7
的「高階解題技	8	6	7	3	4	1	2	5	9
巧大公開」。	9	3	1	6	2	5	8	7	4
2)/(Alm)]	4	2	5	7	9	8	1	6	3

*解答請見第99頁。

目標時間: 60分00秒

	IN JUNIO							
6	,			4				8
	9	8						
	9		3		9			
-		1			9	4		
5								6
		2	6 9			8		
			9		1		5	
						3	1	
4				7				9

檢查表	1	2	3
100	4	5	6
	7	8	9

Q090解答	7	6	4	1	8	5	3	2	9
Q030/J+ E	2	9	3	6	4	7	1	8	5
	1	5	8	9	2	3	4	7	6
	6	3	9	2	1	8	5	4	7
解題方法可參	8	1	7	3	5	4	9	6	2
考本書第4-5頁	5	4	2	7	6	9	8	3	1
的「高階解題技	3	2	6	4	9	1	7	5	8
巧大公開」。	9	7	5	8	3	2	6	1	4
	4	8	1	5	7	6	2	9	3

QUESTION 93 高手篇

*解答請見第100頁。

目標時間: 60分00秒

	5						3	
7						1		9
				7	2		6	
				9		4		
		5 1	8		1	7		
		1		<u>5</u>				
	8		4	1				
1		9	,		3			6
	6					^	7	

檢查表	1	2	3
衣	4	5	6
	7	8	9

Q091解答	7	5	1	2	6	4	8	9	3
QUOTIFE E	3	6	9	8	7	5	2	4	1
	2	4	8	3	1	9	5	6	7
	5	8	6	4	2	3	7	1	9
解題方法可參	9	7	4	5	8	1	3	2	6
考本書第4-5頁	1	3	2	7	9	6	4	8	5
	6	2	5	9	3	8	1	7	4
巧大公開」。	8	1	3	6	4	7	9	5	2
~J/\\\\\\\\\\\\\\\\\\\\\\\\\\\\\\\\\\\\	4	9	7			2	6	3	8

*解答請見第101頁。

目標時間: 60分00秒

								7
	7		6	2	1		4	
		5					2	
	4		1		8		6	
	4 1 3						6 3 5	
	3		9	2	7	,	5	
						3		
	5		3	4	2		7	
1								

檢查表	1	2	3
衣	4	5	6
	7	8	9

Q092解答	6	3	5	1	4	7	9	2	8
COOLIT E	7	9	8	5	2	6	1	4	3
	1	2	4	3	8	9	5	6	7
	8	6	1	7	9	2	4	3	5
解題方法可參	5	4	9	8	1	3	2	7	6
考本書第4-5頁	3	7	2	6	5	4	8	9	1
的「高階解題技	2	8	6	9	3	1	7	5	4
巧大公開」。	9	5	7	4	6	8	3	1	2
-J/(A/m)] -	4	1	3	2	7	5	6	8	9

QUESTION 095 高手篇

*解答請見第102頁。

目標時間: 60分00秒

7								8
		,	1	2		4 7		
						7	5	
	2		9	7				
	2 6	0	9	3	5		9	
				3 6	5 8		7	
	7	1						
		5		9	2			
4								3

檢查	1	2	3
衣	4	5	6
	7	8	9

Q093解答	9	5	6	1	4	8	2	3	7
Q000/14 E	7	4	2	6	3	5	1	8	9
	8	1	3	9	7	2	5	6	4
	6	7	8	2	9	3	4	1	5
解題方法可參	4	9	5	8	6	1	7	2	3
考本書第4-5頁	2	3	1	7	5	4	6	9	8
的「高階解題技	3	8	7	4	1	6	9	5	2
巧大公開」。	1	2	9	5	8	7	_	4	6
57人公用」。	5	6	4	3	2		8	7	1

*解答請見第103頁。

目標時間: 60分00秒

			1		9	Vestile	8 7	
							7	4
		1	4	8				
1		6 4						5
		4		2		9		
3						9 2 3		1
/				6	2	3		
2	6							
	6 3		7		8			×

檢查表	1	2	3
10	4	5	6
	7	8	9

Q094解答	4	6	1	5	8	3	2	9	7
Q03+/j+ ii	3	7	9	6	2	1	8	4	5
	2	8	5	4	7	9	6	1	3
	5	4	7	1	3	8	9	6	2
解題方法可參	9	1	6	2	5	4	7	3	8
考本書第4-5頁	8	3	2	9	6	7	4	5	1
的「高階解題技	7	9	4	8	1	5	3	2	6
巧大公開」。	6	5	8	3	4	2	1	7	9
-37(4)703	1	2	3	7	9	6	5	8	4

*解答請見第104頁。

目標時間: 60分00秒

		3	6	8		4		
			7		2			
9						6		5
	3				6		7	
5				9				6
	1		4				3	
4		1						2
			8		5			
		2		4		3		

檢查表	1	2	3
衣	4	5	6
	7	8	9

Q095解答	7	4	2	3	5	9	6	1	8
Q03307+ E	5	8	6	1	2	7	4	3	9
	9	1	3	6	8	4	7	5	2
	3	2	4	9	7	1	8	6	5
解題方法可參	8	6	7	4	3	5	2	9	1
考本書第4-5頁	1	5	9	2	6	8	3	7	4
的「高階解題技	2	7	1	5	4	3	9	8	6
巧大公開」。	6	3	5	8	9	2	1	4	7
つ人公用」。	4	9	8	7	1	6	5	2	3

QUESTION 098高手篇

*解答請見第105頁。

目標時間: 60分00秒

1								2
		3 4	8	7				
	6	4				8		
	6 3 9		9		5			
	9			4			6	
			1		7		6 4 9	
		5				3	9	
				5	6	3 4		
6								8

檢查表	1	2	3
TX.	4	5	6
	7	8	9

Q096解答	6	4	2	1	7	9	5	8	3
Q000/JT [2]	8	9	3	2	5	6	1	7	4
	7	5	1	4	8	3	6	9	2
	1	2	6	3	9	7	8	4	5
解題方法可參	5	8	4	6	2	1	9	3	7
考本書第4-5頁	3	7	9	8	4	5	2	6	1
的「高階解題技	4	1	7	9	6	2	3	5	8
巧大公開」。	2	6	8	5	3	4	7	1	9
~ 」ノくひ[刊] 、	9	3	5	7	1	8	4	2	6

QUESTION 099 高手篇

*解答請見第106頁。

目標時間: 60分00秒

3			1		9			4
	8		•				5	-
		4	2			8		
4		<u>4</u>						7
				7				
1						6		2
		3			1	6 2		
	9						3	
2			8		5			1

檢查表	1	2	3
1X	4	5	6
	7	8	9

Q097解答	2	6	3	5	8	9	4	1	7
GO31 HT	1	4	5	7	6	2	8	9	3
	9	7	8	1	3	4	6	2	5
	8	3	9	2	1	6	5	7	4
解題方法可參	5	2	4	3	9	7	1	8	6
考本書第4-5頁	6	1	7	4	5	8	2	3	9
的「高階解題技	4	8	1	6	7	3	9	5	2
巧大公開」。	3	9	6	8	2	5	7	4	1
トリングなけり。	7	5	2	9	4	1	3	6	8

*解答請見第107頁。

目標時間: 60分00秒

ACCURATION AND A							COSCOLA MALLOCA	(a) 5 - 54 - 6 - 7 (We)
		3		5		6	N.	
			· ·			6 2	8	
2		1					8 5	9
			2		6			
1				8				4
			5		1			
8	7					1		3
	7 3	5 6						
		6		2		8		

檢查表	1	2	3
衣	4	5	6
	7	8	9

Q098解答	1	7	8	6	9	4	5	3	2
Q000/1+ E	9	5	3	8	7	2	6	1	4
	2	6	4	5	3	1	8	7	9
	4	3	1	9	6	5	2	8	7
解題方法可參	8	9	7	2	4	3	1	6	5
考本書第4-5頁	5	2	6	1	8	7	9	4	3
的「高階解題技	7	1	5	4	2	8	3	9	6
巧大公開」。	3	8	9	7	5	6	4	2	1
り人と別し。	6	4	2	3	1	9	7	5	8

*解答請見第108頁。

目標時間: 60分00秒

		1				4		
	7				6		2	
2		9	5 7					7
		3	7				8	
				6				
	4				9	7		
9					9	6		8
	6		1				4	
		7				2		

檢查表	1	2	3
衣	4	5	6
	7	8	9

Q099解答	3	5	6	1	8	9	7	2	4
G03394-F	7	8	2	3	4	6	1	5	9
	9	1	4	2	5	7	8	6	3
	4	3	5	6	1	2	9	8	7
解題方法可參	6	2	9	4	7	8	3	1	5
考本書第4-5頁	1	7	8	5	9	3	6	4	2
的「高階解題技	5	4	3	9	6	1	2	7	8
巧大公開」。	8	9	1	7	2	4	5	3	6
-17(2170)	2	6	7	8	3	5	4	9	1

*解答請見第109頁。

目標時間: 60分00秒

實際時間:

分 秒

				9				5
		1	7		4			
	8	4			4 6			
	<u>8</u>					9	3	
6				5			9	4
	1	2					6	
			1			4	7	
			1 2		9	8		
2				3				

檢查	1	2	3
衣	4	5	6
	7	8	9

Q100解答	7	9	3	8	5	2	6	4	1
Q 100/JF E	5	6	4	1	3	9	2	8	7
	2	8	1	6	7	4	3	5	9
	3	5	7	2	4	6	9	1	8
解題方法可參	1	2	9	3	8	7	5	6	4
考本書第4-5頁	6	4	8	5	9	1	7	3	2
的「高階解題技	8	7	2	4	6	5	1	9	3
巧大公開」。	9	3	5	7	1	8	4	2	6
力人人口用门。	4	1	6	9	2	3	8	7	5

QUESTION 03高手篇

*解答請見第110頁。

目標時間: 60分00秒

		5				2		
					4			
3			1		4 2			9
		3		2		4	7	
			8	1	9			
	5	1	8	7		9		
6			9		8			3
			9				2	
		4				6		

檢查表	1	2	3
10	4	5	6
	7	8	9

Q101解答	6	5	1	8	2	7	4	9	3
Q1017FD	3	7	4	9	1	6	8	2	5
	2	8	9	5	4	3	1	6	7
解題方法可參 考本書第4-5頁 的「高階解題技 巧大公開」。	1	2	3	7	5	4	9	8	6
	7	9	8	2	6	1	5	3	4
	5	4	6	3	8	9	7	1	2
	9	1	5	4	3	2	6	7	8
	8	6	2	1	7	5	3	4	9
	4	3	7	6	9	8	2	5	1
*解答請見第111頁。

目標時間: 60分00秒

9	3			1				5
	2	4						
	2 5		7		2			
		1	5			9		
7	9			8				4
		2			3 7	6		
			1		7		9	
						2	9	
4				2				8

檢查表	1	2	3
10	4	5	6
	7	8	9

Q102解答	7	2	6	3	9	8	1	4	5
以102所言	5	9	1	7	2	4	3	8	6
	3	8	4	5	1	6	2	9	7
	8	7	5	6	4	2	9	3	1
解題方法可參	6	3	9	8	5	1	7	2	4
考本書第4-5頁	4	1	2	9	7	3	5	6	8
的「高階解題技	9	6	3	1	8	5	4	7	2
巧大公開」。	1	4	7	2	6	9	8	5	3
2]八厶[刑]。	2	5	8	4	3	7	6	1	9

*解答請見第112頁。

目標時間: 60分00秒

						2		1
				5			7	
			3 2		6 3			8
		6	2		3	7		
	2			4			3	
		8	1		7	4		
4			9		7 5			
	3			1		a a	-	
6		7						

檢查	1	2	3
表	4	5	6
	7	8	9

Q103解答	1	9	5	7	3	6	2	8	4
Q100/J+ E	7	2	8	5	9	4	1	3	6
	3	4	6	1	8	2	7	5	9
	9	8	3	6	2	5	4	7	1
解題方法可參	4	6	7	8	1	9	3	2	5
考本書第4-5頁	2	5	1	4	7	3	9	6	8
的「高階解題技	6	7	2	9	4	8	5	1	3
巧大公開」。	5	1	9	3	6	7	8	4	2
2J/(AIM)]	8	3	4	2	5	1	6	9	7

*解答請見第113頁。

目標時間: 60分00秒

	H)UA							
1				7				6
	2						5	
		3	6		<u>5</u>			
		<u>3</u>			7	6		
4				2				1
		8	1			3 7		·
			4		2	7		
	4						3	
3				1			1	9

檢查表	1	2	3
100	4	5	6
	7	8	9

Q104解答	9	6	7	3	1	4	8	2	5
Q 10404 E	1	2	4	8	9	5	7	6	3
	3	5	8	7	6	2	1	4	9
	8	3	1	5	4	6	9	7	2
解題方法可參	7	9	6	2	8	1	3	5	4
考本書第4-5頁	5	4	2	9	7	3	6	8	1
的「高階解題技	2	8	5	1	3	7	4	9	6
巧大公開」。	6	1	9	4	5	8	2	3	7
+1人口用门。	4	7	3	6	2	9	5	1	8

*解答請見第114頁。

目標時間: 60分00秒

		9			2	5		
		9 4						
3	1		8					7
		2		8				3
			3	8 7 5	1			
4				5		1		
8					4		9	1
						6		
		3	6			4		

檢查表	1	2	3
100	4	5	6
	7	8	9

Q105解答	5	8	3	7	9	4	2	6	1
Q100/1+ E	2	6	9	8	5	1	3	7	4
	1	7	4	3	2	6	5	9	8
	9	4	6	2	8		7	1.	5
解題方法可參	7	2	1	5	4	9	8	3	6
考本書第4-5頁	3	5	8		-	7		2	9
的「高階解題技	4	1	2	9	7	5	6	8	3
巧大公開」。	8	3	5	6	1	2	9	4	7
コスム所」。	6	9	7	4	3	8	1	5	2

*解答請見第115頁。

目標時間: 60分00秒

3								
	7			5			1	
		6 5	2 9		4		ð	
		5	9		7	8		
	9			8			3	
		2	4		3	1		-
			3		1	7		
	2			9			8	
								2

檢查表	1	2	3
10	4	5	6
	7	8	9

	1	E	A	2	7	2	0	0	6
Q106解答	7	2	6	9	8	1	1	5	3
	9	8	3	6	4	5	2	1	7
	2	1	9	3	5	7	6	8	4
解題方法可參	4	3	5	8	2	6	9	7	1
考本書第4-5頁	6	7	8	1	9	4	3	2	5
的「高階解題技	5	9	1	4	3	2	7	6	8
巧大公開」。	8	4	7	5	6	9	1	3	2
としてないます。	2	6	2	7	4	Q	5	1	9

*解答請見第116頁。

目標時間: 60分00秒

						5		
			2		4		8	
	1	1		3		,		4
	2		. ,	8			7	
		4	3	7	9	2		
	5			3 8 7 4 2			1	
3				2		7		
	8		5		1			
		5						

檢查表	1	2	3
100	4	5	6
	7	8	9

Q107解答	7	8	9	1	6	2	5	3	4
C.O.I.A.D	5	2	4	9	3	7	8	1	6
	3	1	6	8	4	5	9	2	7
	1	5	2	4	8	9	7	6	3
解題方法可參	6	9	8	3	7	1	2	4	5
考本書第4-5頁	4	3	7	2	5	6	1	8	9
的「高階解題技	8	6	5	7	2	4	3	9	1
巧大公開」。	2	4	1	5	9	3	6	7	8
コンハム田コ。	9	7	3	6	1	8	4	5	2

*解答請見第117頁。

目標時間: 60分00秒

		3				1		
	7			3			5	
2				3 9		7		4
					3			
	2	5		7		9	1	
			8					
9		4		5 8				6
	3			8			7	
		1				5		

檢查表	1	2	3
100	4	5	6
	7	8	9

Q108解答	3	5	8	1	7	9	2	4	6
Q100/14 E	2	7	4	6	5	8	9	1	3
	9	1	6	2	3	4	5	7	8
	6	3	5	9	1	7	8	2	4
解題方法可參	4	9	1	5	8	2	6	3	7
考本書第4-5頁	7	8	2	4	6	3	1	5	9
的「高階解題技	8	4	9	3	2	1	7	6	5
巧大公開」。	5	2	3	7	9	6	4	8	1
ナンハム川」。	1	6	7	8	4	5	3	9	2

QUESTION 111 高手篇

*解答請見第118頁。

目標時間: 60分00秒

				2				
,		4	3		7	1		
	1				8		6 2	
	6				3	3	2	
2				7				6
	5	7					8	
	9		6				1	
		6	6 2		9	5		
				1				

檢查表	1	2	3
100	4	5	6
	7	8	9

Q109解答	8	4	2	9	1	7	5	6	3
Q100/JFE	6	3	9	2	5	4	1	8	7
	5	7	1	8	3	6	9	2	4
	9	2	3	1	8	5	4	7	6
解題方法可參	1	6	4	3	7	9	2	5	8
考本書第4-5頁	7	5	8	6	4	2	3	1	9
的「高階解題技	3	1	6	4	2	8	7	9	5
巧大公開」。	4	8	7	5	9	1	6	3	2
力人及田山。	2	9	5	7	6	3	8	4	1

*解答請見第119頁。

目標時間: 60分00秒

		4	9		7	5		
							3	
9				1				4
9			2					4 6
		8		3		1		
4		8)			1			7
4				7				9
	8							
		2	8		5	7		

檢查表	1	2	3
TX.	4	5	6
	7	8	9

Q110解答	4	9	3	5	6	7	1	8	2
QIIU胖音	1	7	8	2	3	4	6	5	9
	2	5	6	1	9	8	7	3	4
	6	1	7	9	2	3	8	4	5
解題方法可參	8	2	5	4	7	6	9	1	3
考本書第4-5頁	3	4	9	8	1	5	2	6	7
考本書第4-5貝的「高階解題技巧大公開」。	9	8	4	7	5	1	3	2	6
	5	3	2	6	8	9	4	7	1
り人と用し	7	6	1	3	4	2	5	9	8

*解答請見第120頁。

目標時間: 60分00秒

					3			2
	6				3	3 4		
		1				4	9	
			6		2		<u>9</u>	5
				5				
6	1		8		9			
	2	7				8		
		8	7				6	
3			7 5					

檢查表	1	2	3
14	4	5	6
	7	8	9

Q111解答	9	7	3	1	2	6	8	4	5
ч	6	8	4	3	5	7	1	9	2
	5	1	2	4	9	8	7	6	3
	8	6	9	5	4	1	3	2	7
解題方法可參	2	4	1	8	7	3	9	5	6
考本書第4-5頁	3	5	7	9	6	2	4	8	1
的「高階解題技	7	9	5	6	3	4	2	1	8
巧大公開」。	1	3	6	2	8	9	5	7	4
プンペム(刑)」。	4	2	8	7	1	5	6	3	9

QUESTION *解答請見第121頁。

目標時間: 60分00秒

个胜台	月元和					PROTECTION OF THE		
	4			2				
6	4 5						9	
		3			1	7		
			3		2	1		
1				8			×	4
		4	5		9			
		6	9			5		
	3						7	8
				6			1	

檢查表	1	2	3
衣	4	5	6
	7	8	9

Q112解答	8	3	4	9	2	7	5	6	1
Q I I Z / I I	2	7	1	4	5	6	9	3	8
	9	5	6	3	1	8	2	7	4
	7	1	3	2	8	9	4	5	6
解題方法可參	5	6	8	7	3	4	1	9	2
考本書第4-5頁	4	2	9	5	6	1	3	8	7
的「高階解題技	1	4	5	6	7	3	8	2	9
5大公開」。	3	8	7	1	9	2	6	4	5
つ人公用」。	6	9	2	8	4	5	7	1	3

*解答請見第122頁。

目標時間:60分00秒

		7				9		
	9			4			8	
4					8			1
				8		2		,
	8		6	8 3 2	1		9	
		3		2			*	
7			5					2
	2			9			1	
	×	1				4		-

檢查表	1	2	3
100	4	5	6
	7	8	9

Q113解答	4	7	9	1	6	3	5	8	2
	5	6	2	9	4	8	3	7	1
	8	3	1	2	7	5	4	9	6
	7	8	4	6	1	2	9	3	5
解題方法可參	2	9	3	4	5	7	6	1	8
考本書第4-5頁	6	1	5	8	3	9	2	4	7
的「高階解題技	1	2	7	3	9	6	8	5	4
巧大公開」。	9	5	8	7	2	4	1	6	3
-1/(AIMI)	3	4	6	5	8	1	7	2	9

116高手篇 *解答請見第123頁。

目標時間: 60分00秒

實際時間:

分 秒

3				1				4
	8				6		1	
			5		2			
		4				8	7	
1				3				2

	*	4				8		
1				3				2
	6	2				1		
			1		5	¥		
	2		7				5	
6				8				q

檢查表	1	2	3
衣	4	5	6
	7	8	9

Q114解答	7	4	9	8	2	5	3	6	1
WII+MF D	6	5	1	4	3	7	8	9	2
	2	8	3	6	9	1	7	4	5
	8	9	7	3	4	2	1	5	6
解題方法可參	1	2	5	7	8	6	9	3	4
考本書第4-5頁	3	6	4	5	1	9	2	8	7
的「高階解題技	4	1	6	9	7	8	5	2	3
-3 1-11 11 11 11 11 11 11	9	3	2	1	5	4	6	7	8
巧大公開」。	5	7	8	2	6	3	4	1	9

*解答請見第124頁。

目標時間: 60分00秒

8								2
		5	3		1			
2	1	5 2				5		
	6			9			1	
			4	9 6 7	3			3
	4			7			3	
		3				9	<u>3</u>	
		,	9		2	9		
7								4

檢查	1	2	3
表	4	5	6
	7	8	9

Q115解答	8	5	7	1	6	3	9	2	4
dilon H	1	9	6	2	4	7	3	8	5
	4	3	2	9	5	8	6	7	1
	6	1	5	7	8	9	2	4	3
解題方法可參	2	8	4	6	3	1	5	9	7
考本書第4-5頁	9	7	3	4	2	5	1	6	8
的「高階解題技	7	4	9	5	1	6	8	3	2
巧大公開」。	5	2	8	3	9	4	7	1	6
コンノスは別し、	3	6	1	8	7	2	4	5	9

QUESTION *解答請見第125頁。

目標時間:60分00秒

實際時間: 分

秒

2				,				4
		3	5	8				
	9			8 3		7		
	9 6 1				9			
	1	5		6		9	7	
			8			е	2 6	
		1		5			6	
				5 2	4	8		
3								1

檢查表	1	2	3
100	4	5	6
	7	8	9

Q116解答	3	9	5	8	1	7	2	6	4
Q I TOMF	2	8	7	3	4	6	9	1	5
	4	1	6	5	9	2	3	8	7
	9	3	4	2	5	1	8	7	6
解題方法可參	1	7	8	6	3	4	5	9	2
考本書第4-5頁	5	6	2	9	7	8	1	4	3
的「高階解題技	7	4	9	1	2	5	6	3	8
巧大公開」。	8	2	3	7	6	9	4	5	1
力人公用」。	6	5	1	4	8	3	7	2	9

*解答請見第126頁。

目標時間:60分00秒

,,						5		
	3 5	8		9		5 2		
	5			·	1		7	9
				6		4		
	4		3		5		2	
		2		1				
2	8		4				1	
,		4		3		6	5	
		1						

	The same of the same of	-	
檢查表	1	2	3
100	4	5	6
	7	8	9

Q117解答	8	3	6	7	5	9	1	4	2
ч,д ц	4	7	5	3	2	1	6	8	9
	9	1	2	6	8	4	5	7	3
	3	6	7	2	9	5	4	1	8
解題方法可參	2	8	1	4	6	3	7	9	5
考本書第4-5頁	5	4	9	1	7	8	2	3	6
內「高階解題技	6	2	3	8	4	7	9	5	1
5大公開1。	1	5	4	9	3	2	8	6	7
	7	9	8	5	1	6	3	2	4

*解答請見第127頁。

目標時間:60分00秒

		4				5		
	5			2			6	
9					8	7		1
				1		8		
	1		2		4		7	
		6	2	8				
3		6 9	1					8
	6			3			2	
		7				1		

檢查表	1	2	3
衣	4	5	6
	7	8	9

Q118解答	2	5	7	6	9	1	3	8	4
Q I I OMF	1	4	3	5	8	7	6	9	2
	6	9	8	4	3	2	7	1	5
	8	6	2	7	1	9	5	4	3
解題方法可參	4	1	5	2	6	3	9	7	8
考本書第4-5頁	7	3	9	8	4	5	1	2	6
的「高階解題技	9	2	1	3	5	8	4	6	7
巧大公開」。	5	7	6	1	2	4	8	3	9
77人口用了。	3	8	4	9	7	6	2	5	1

*解答請見第128頁。

目標時間: 60分00秒

						6		
			4		3	6 2		
		1		5			4	3
	9		1	-	7		6	
		8				1		
	7		3		2		5	
8	7			6		3		
		3	2		8	Н		
		4						2

檢查表	1	2	3
100	4	5	6
	7	8	9

Q119解答	9	2	7	6	4	3	5	8	1
G. IO/JF E	1	3	8	5	9	7	2	6	4
	4	5	6	8	2	1	3	7	9
	8	1	3	7	6	2	4	9	5
解題方法可參	6	4	9	3	8	5	1	2	7
考本書第4-5頁	5	7	2	9	1	4	8	3	6
的「高階解題技	2	8	5	4	7	6	9	1	3
巧大公開」。	7	9	4	1	3	8	6	5	2
-37(24)703	3	6	1	2	5	9	7	4	8

目標時間: 60分00秒

實際時間: 分 秒

3								2
		1		9			8	
	6	7	2			1		
		2	9		7			
	5				·		1	
			4		2	3		
	7.46	5			2	3 8 5	6	
	1			7	ÿ.	5		
2								4

檢查表	1	2	3
TX.	4	5	6
	7	8	9

解題方法可考本書第4的「高階解」巧大公開」。	5頁題技

Q120解答

6	7	4	3	9	1	5	8	2
1	5	8	4	2	7	3	6	9
9	3	2	5	6	8	7	4	1
7	2	5		1		8	3	4
8	1	3	2	5	4	9	7	6
4	9	6	7	8	3	2	1	5
3	4	9	1	7	2	6	5	8
5	6	1	8	3	9	4	2	7
2	8	7	6	4	5	1	9	3

*解答請見第130頁。

目標時間: 60分00秒

實際時間: 分 秒

		2		4				3
	7						2	
8			7		3			1
		6	3		3	5		
5								9
		3	9		1	2		
			9		4			5
	5						1	
1				9		6		

檢查表	1	2	3
1.0	4	5	6
	7	8	9

0121解签

4	3	7	8	2	1	6	9	5
5	6	9		7			8	1
2	8		9				4	3
3	9	5	1	4	7	8	6	2
7	2	8	6	9	5	1	3	4
1	4	6	3	8	2	9	5	7
8	7	2	5	6	4	3	1	9
9	5	3	2	1	8	4	7	6
6	1	4	7	3	9	5	2	8

目標時間: 60分00秒

	3						2	
2		6				1		9
	5				1		6	
			7	1		3		
			7 2		8			
		4		9	8 5			
	7		8				1	
8		1				9		5
	2						3	

檢查事	1	2	3
100	4	5	6
	7	8	9

Q122解答	3	4	9	1	8	6	7	5	2
Q IZZIH D	5	2	1	7	9	3	4	8	6
	8	6	7	2	4	5	1	3	9
解題方法可參	1	3	2	9	5	7	6	4	8
	9	5	4	6	3	8	2	1	7
考本書第4-5頁	6	7	8	4	1	2	3	9	5
的「高階解題技	7	9	5	3	2	4	8	6	1
巧大公開」。	4	1	6	8	7	9	5	2	3
ンノハムがり。	2	8	3	5	6	1	9	7	4

*解答請見第132頁。

目標時間: 60分00秒

				3				
			9		2	7	8	
		3	9 8 2				1	
	4	1	2				7	
9								4
	7				1	6 5	2	
	6 2				9	5		
	2	4	1		6			
				7				

檢查表	1	2	3
衣	4	5	6
	7	8	9

Q123解答	9	6	2	1	4	5	8	7	3
GILO/JT E	3	7	5	6	8	9	1	2	4
	8	4	1	7	2	3	9	5	6
	2	9	6	3	7	8	5	4	1
解題方法可參	5	1	7	4	6	2	3	8	9
考本書第4-5頁	4	8	3	9	5	1	2	6	7
的「高階解題技	6	3	8	2	1	4	7	9	5
巧大公開」。	7	5	9	8	3	6	4	1	2
コンハム田コー	1	2	4	5	9	7	6	3	8

*解答請見第133頁。

目標時間: 60分00秒

	9					,	2	
8		6		7				9
	3		8		4			
		7			2	3		
	8						1	
		4	1			6		
			5		3		4	
9				2		1		5
	1						7	

檢查表	1	2	3
10	4	5	6
	7	8	9

Q124解答	1	3	8	9	6	7	5	2	4
Q 12-17-12	2	4	6	5	8	3	1	7	9
解題方法可參	7	5	9	4	2	1	8	6	3
	5	8	2	7	1	4	3	9	6
	6	9	7	2	3	8	4	5	1
考本書第4-5頁	3	1	4	6	9	5	2	8	7
考本書第4-5貝的「高階解題技巧大公開」。	4	7	3	8	5	9	6	1	2
	8	6	1	3	7	2	9	4	5
-1/(4)11	9	2	5	1	4	6	7	3	8

*解答請見第134頁。

目標時間: 60分00秒

	7			8			1	
4			7	2				2
		5		1		4		
	5		3					
9		8				3		7
					6		9	
		1		5		8		
2					4			1
	9			2			3	

檢查表	1	2	3
100	4	5	6
	7	8	9

Q125解答	2	1	8	6	3	7	4	9	5
Q125/14 D	4	5	6	9	1	2	7	8	3
	7	9	3	8	4	5	2	1	6
	6	4	1	2	5	8	3	7	9
解題方法可參	9	8	2	7	6	3	1	5	4
考本書第4-5頁	3	7	5	4	9	1	6	2	8
的「高階解題技	8	6	7	3	2	9	5	4	1
巧大公開」。	5	2	4	1	8	6	9	3	7
プラスム所」。	1	3	9	5	7	4	8	6	2

_____ *解答請見第135頁。 目標時間: 60分00秒

6								3
	5 1	4		8			9	
	1			8 2 6				
				6	4			
	8	6	7		4 2	1	4	
			1	3				
				7			1	
	2			9		4	8	
1	ī							2

檢查表	1	2	3
100	4	5	6
	7	8	9

	10000000	565550	560500	595555	00000	200000	00000	5000000	000000
Q126解答	7	9	1	3	5	6	8	2	4
Q120/1+ D	8	4	6	2	7	1	5	3	9
	5	3	2	8	9	4	7	6	1
	1	5	7	6	4	2	3	9	8
解題方法可參	6	8	9	7	3	5	4	1	2
考本書第4-5頁	3	2	4	1	8	9	6	5	7
的「高階解題技	2	7	8	5	1	3	9	4	6
巧大公開」。	9	6	3	4	2	7	1	8	5
カンスは、	4	1	5	9	6	8	2	7	3

*解答請見第136頁。

目標時間: 60分00秒

			1	9	6			
	7			2			4	
					7	5		
7						5 3		1
7 4 6	3						6	2 9
6		5	×	1		7		9
		5 6	9					
	5			1			3	
			3	6	8			

檢查表	1	2	3
1X	4	5	6
	7	8	9

Q127解答	3	7	2	4	8	5	6	1	9
Q121740	4	1	9	7	6	3	5	8	2
	8	6	5	2	1	9	4	7	3
	7	5	6	3	9	2	1	4	8
解題方法可參	9	2	8	5	4	1	3	6	7
考本書第4-5頁	1	4	3	8	7	6	2	9	5
的「高階解題技	6	3	1	9	5	7	8	2	4
巧大公開」。	2	8	7	6	3	4	9	5	1
力人公開」。	5	9	4	1	2	8	7	3	6

*解答請見第137頁。

目標時間: 60分00秒

8							9	1
		4 7	2					3
	5	7				4		
	4			1	8			
			3		8 2		,	
			3 6	7			2	
		6				2	3	
3					9	2 6		
1	2							5

檢查表	1	2	3
100	4	5	6
	7	8	9

Q128解答	6	9	2	4	1	7	8	5	3
Q I Z O D T E	7	5	4	6	8	3	2	9	1
	8	1	3	5	2	9	7	6	4
	2	7	1	9	6	4	5	3	8
解題方法可參	3	8	6	7	5	2	1	4	9
考本書第4-5頁	9	4	5	1	3	8	6	2	7
的「高階解題技	4	3	8	2	7	6	9	1	5
巧大公開」。	5	2	7	3	9	1	4	8	6
カンスははい。	1	6	9	8	4	5	3	7	2

*解答請見第138頁。

目標時間: 60分00秒

					4			8
	6					3	9	
		5		1			2	٠,
				8	3			4
		8	1		3 9	7		
1			4	2				
	1			7		2		
	7	6					1	
2			3					

檢查	1	2	3
1X	4	5	6
	7	8	9

Q129解答	5	4	3	1	9	6	8	2	7
Q 120/JF E	8	7	9	5	2	3	1	4	6
	1	6	2	4	8	7	5	9	3
	7	9	8	6	4	2	3	5	1
解題方法可參	4	3	1	8	5	9	7	6	2
考本書第4-5頁	6	2	5	7	3	1	4	8	9
的「高階解題技	3	8	6	9	7	5	2	1	4
巧大公開」。	9	5	7	2	1	4	6	3	8
77人(八)用门。	2	1	4	3	6	8	9	7	5

*解答請見第139頁。

目標時間: 60分00秒

		2		4				
	8						1	
5		9			7	4		
				6	1	3		
2			3		9			8
		7	3 8 2	2				
		7 5	2			9		7
	1						5	
				3		1		

檢查表	1	2	3
衣	4	5	6
	7	8	9

Q130解答	8	3	2	5	4	6	7	9	1
Q130/74 B	6	1	4	2	9	7	8	5	3
	9	5	7	8	3	1	4	6	2
	2	4	3	9	1	8	5	7	6
解題方法可參	7	6	9	3	5	2	1	8	4
老本書第4-5頁	5	8	1	6	7	4	3	2	9
的「高階解題技	4	9	6	1	8	5	2	3	7
巧大公開」。	3	7	5	4	2	9	6	1	8
LIND WILL	1	2	8	7	6	3	9	4	5

*解答請見第140頁。

目標時間: 60分00秒

	NO DESCRIPTION OF		A					
		3	1					
	6 2	4				8 9	2 3	
	2	1		,		9	3	
3			5	8	z			
			5 3		6 9			
				1	9			8
	5 4	8				4	9	
	4	9				1	9	
					2			

檢查表	1	2	3
10	4	5	6
	7	8	9

Q131解答	7	9	1	2	3	4	5	6	8
Q TO THE	4	6	2	8	5	7	3	9	1
	3	8	5	9	1	6	4	2	7
	6	2	9	7	8	3	1	5	4
解題方法可參	5	4	8	1	6	9	7	3	2
考本書第4-5頁	1	3	7	4	2	5	6	8	9
的「高階解題技	9	1	3	6	7	8	2	4	5
万大公開」。	8	7	6	5	4	2	9	1	3
	2	5	4	3	9	1	8	7	6

*解答請見第141頁。

目標時間: 60分00秒

		5						
			5		2	9		
4				8		9	3	
	6		9		3		1	
		1				5		
	<u>5</u>	U	2		8		4	
	1	9		4				6
		9	3		1			
						7		

檢查基	1	2	3
10	4	5	6
	7	8	9

Q132解答	1	7	2	9	4	3	8	6	5
Q132/14 D	3	8	4	6	5	2	7	1	9
	5	6	9	1	8	7	4	2	3
	4	9	8	5	6	1	3	7	2
解題方法可參	2	5	1	3	7	9	6	4	8
考本書第4-5頁	6	3	7	8	2	4	5	9	1
的「高階解題技	8	4	5	2	1	6	9	3	7
	7	1	3	4	9	8	2	5	6
巧大公開」。	9	2	6	7	3	5	1	8	4

QUESTION 35高手篇

*解答請見第142頁。

目標時間: 60分00秒

實際時間: 分 秒

		3						9
	8		6				1	
1				8	7			
	6		5		7	9		
		1				9		
		1 5	1		8		2	
			7	4				8
	3				1		6	
2						1		

檢查表	1	2	3
衣	4	5	6
	7	8	9

Q133解答	9	3	7	1	2	8	5	4	6
Q TOOTH E	5	6	4	9	7	3	8	2	1
	8	2	1	6	5	4	9	3	7
	3	9	2	5	8	7	6	1	4
解題方法可參	1	8	5	3	4	6	2	7	9
考本書第4-5頁	4	7	6	2	1	9	3	5	8
的「高階解題技	2	5	8	7	6		4	9	3
巧大公開」。	7	4	9	8	3	5	1	6	2
-37(AIM)],	6	1	3	4	9	2	7	8	5

*解答請見第143頁。

目標時間: 60分00秒

實際時間: 分 秒

3	5			4				9
3 6						5	2	
		4	1				2 6	
		2			3			
9								5
			9			1		
	2				7	6		
	2 3	9			a a			1
8				5			4	3

1	2	3
4	5	6
7	8	9
		4 5

Ф. 17,7-12
解題方法可參
考本書第4-5頁
的「高階解題技
巧大公開」。

Q134解答

3	2	5	4	9	6	1	7	8
1	7	8	5	3	2	9	6	4
4	9	6	1	8	7	2	3	5
2	6	4	9	5	3	8	1	7
8	3	1	7	6	4	5	9	2
9	5	7	2	1	8	6	4	3
7	1	9	8	4	5	3	2	6
6	8	2	3	7	1	4	5	9
5	4	3	6	2	9	7	8	1

*解答請見第144頁。

目標時間:60分00秒

				8				
			6		2	5	3	8
		1		9			3 4	
	3				5		1	
2		9				4		3
	5		2				6	
	5 1 9			4		2		
	9	7	3		1	d		
				5				

檢查表	1	2	3
200	4	5	6
	7	8	9

Q135解答	6	2	3	4	1	5	8	7	9
ч.оод п	9	8	4	6	7	3	5	1	2
	1	5	7	9	8	2	3	4	6
	4	6	2	5	3	7	9	8	1
解題方法可參	8	7	1	2	9	4	6	5	3
	3	9	5	1	6	8	7	2	4
的「高階解題技	5	1	6	7	4	9	2	3	8
巧大公開」。	7	3	9	8	2	1	4	6	5
-1/\\\\\\\\\\\\\\\\\\\\\\\\\\\\\\\\\\\\	2	4	8	3	5	6	1	9	7

*解答請見第145頁。

目標時間: 60分00秒

6	1		9			5	
6 5		3	9	6 2			
	4			2	1		
1	4 6 9				5 3	4	
	9	5			3		
		5 9	1	7		8	
4			1 5		9	8 2	

檢查表	1	2	3
衣	4	5	6
	7	8	9

Q136解答	3	5	7	6	4	2	8	1	9
	6	9	1	7	3	8	5	2	4
	2	8	4	1	9	5	3	6	7
解題方法可參考本書第4-5頁的「高階解題技巧大公開」。	1	4	2	5	7	3	9	8	6
	9	6	3	8	2	1	4	7	5
	5	7	8	9	6	4	1	3	2
	4	2	5	3	1	7	6	9	8
	7	3	9	4	8	6	2	5	1
	8	1	6	2	5	9	7	4	3

*解答請見第146頁。

目標時間:60分00秒

			3		4		8	
	2			8			8 6	7
						4	8	
1	,			6				5
	7		8		1		2	
2				4				8
		7						
5	8			7		*	1	
	1		2		9			

檢查表	1	2	3
表	4	5	6
	7	8	9

Q137解答	3	6	5	7	8	4	1	2	9
	9	4	8	6	1	2	5	3	7
	7	2	1	5	9	3	8	4	6
	8	3	6	4	7	5	9	1	2
解題方法可參	2	7	9	1	6	8	4	5	3
考本書第4-5頁	1	5	4	2	3	9			8
的「高階解題技	6	1	3	8	4	7	2	9	5
巧大公開」。	5	9	7	3	2	1	6	8	4
-J/\\\\\\\\\\\\\\\\\\\\\\\\\\\\\\\\\\\\	4	8	2	9		6	3	7	1
*解答請見第147頁。

目標時間: 60分00秒

4								2
	8	1				7	3	
	8 2			9			3 6	
				9 5	6			
		5	9		6 2	3		
			1	8				
	9			1			8	
	9	3				1	8 2	
2								4

檢查表	1	2	3
衣	4	5	6
	7	8	9

Q138解答	4	9	2	1	7	5	8	6	3
Q 130MF	3	6	1	4	2	8	7	5	9
	8	5	7	3	9	6	2	1	4
	5	3	4	7	6	2	1	9	8
解題方法可參	7	1	6	8	3	9	5	4	2
考本書第4-5頁	2	8	9	5	4	1	3	7	6
的「高階解題技	6	2	3	9	1	7	4	8	5
巧大公開」。	1	4	8	6	5	3	9	2	7
力人公用力。	9	7	5	2	8	4	6	3	1

*解答請見第148頁。

目標時間: 60分00秒

		1				2		
	5			2			3	
9		8				6		1
				8	7			
	1		9		7 6		4	
			9 4	5				
2		4				3		7
	3			9			1	
		7				9		

SEC.	PERSONAL PROPERTY.	-	
檢查表	1	2	3
衣	4	5	6
	7	8	9

Q139解答	7	5	6	3	9	4	2	8	1
Q 100/JF EI	4	2	9	1	8	5	3	6	7
	8	3	1				4	5	9
	1	4	8	9	6	2	7	3	5
解題方法可參	9	7	5	8	3	1	6	2	4
考本書第4-5頁	2	6	3	5	4	7	1	9	8
的「高階解題技	3	9	7	6	1	8	5	4	2
巧大公開」。	5	8	2		7		9	1	6
2)/\Z\m]	6	1	4	2	5	9	8	7	3

*解答請見第149頁。

目標時間: 60分00秒

實際時間:

分 秒

3				7				5
		7				1		
	8		4		1		3	
		6	3			5		
4				9		-		3
		1			2	7		
	7		8		2 5		6	
		8				4		
1				6				9

檢查表	1	2	3
衣	4	5	6
	7	8	9

Q140胜合	
解題方法可參考本書第4-5頁的「高階解題技巧大公開」。	

O4 40 877 75

4	5	6	7	3	1	8	9	2
9	8	1	6	2	4	7	3	5
3	2	7	5	9	8	4	6	1
		9	4	5	6	2	7	8
	4						1	
6	7	2	1	8	3	5	4	9
7	9	4	2	1	5	6	8	3
5	6					1	2	7
2	1	8	3	6	7	9	5	4

*解答請見第150頁。

目標時間:60分00秒

實際時間: 分 秒

					3			
	2	¥		7			3	
		5	9	1	6			
		5 6 3 2				3		2
	5	3		9		1	8	
1		2				7	fi.	
			3	6	1	8		
	4			6 5			1	
			2	,				

檢查表	1	2	3
100	4	5	6
	7	8	9

解題方法可參考本書第4-5頁的「高階解題技巧大公開」。	į

Q141解答

SECTION	NO. OF THE PERSON	20000	902500	200000	50000	1080000	200,000	COLUM
3	4	1	6	7	9	2	8	5
7	5	6	8	2	1	4	3	9
9		8	3	4	5	6	7	1
4	6	9	1	8	7	5	2	3
5	1	2	9	3	6	7	4	8
8	7	3	4	5	2	1	9	6
2	9	4	5	1	8	3	6	7
6	3	5	7	9	4	8	1	2
1	8	7		6	3	9	5	4

*解答請見第151頁。

目標時間: 60分00秒

	8					-	5	
6	1			2			5 3	4
		3	.v		1	2 7		
					3	7		
	4			5			1	
		1	4					
		9	2			5		
8	5			3			6	1
	5 6						6 9	

檢查表	1	2	3
表	4	5	6
	7	8	9

Q142解答	3	1	4	9	7	6	2	8	5
	9	2	7	5	8	3	1	4	6
	6	8	5	4	2	1	9	3	7
	7	9	6	3	1	4	5	2	8
解題方法可參	4	5	2	7	9	8	6	1	3
考本書第4-5頁	8	3	1	6	5	2	7	9	4
的「高階解題技	2	7	9	8	4	5	3	6	1
巧大公開」。	5	6	8	1	3	9	4	7	2
ナリハム田コ。	1	4	3	2	6	7	8	5	9

QUESTION 45高手篇

*解答請見第152頁。

目標時間: 60分00秒

實際時間: 分 秒

		1	5		2	3		
				6				
5					9	8		2
5 8						8 6		7
	1			4			5	
9		5						1
9		4	6					5
				5				
		6	7		8	1		

檢查	1	2	3
衣	4	5	6
	7	8	9

解題方法可參 考本書第4-5頁
的「高階解題技巧大公開」。

Q143解答

	4		-	_	-		-	20000
6	1	1	4	2	3	5	9	8
9	2	4	8	7	5	6	3	1
8	3	5	9	1	6	4	2	7
4	9	6	1	8	7	3	5	2
	5		6	9	2	1	8	4
1	8	2	5	3	4	7	6	9
2	7	9			1	8	4	5
3	4	8	7	5	9	2	1	6
5	6	1	2	4	8	9	7	3

*解答請見第153頁。

目標時間: 60分00秒

· //T	月九先	00/		COLUMN TO SERVICE N		0.5529.000.00	Commission of	ASSESSMENT OF THE PARTY OF THE
6		8		7				
	7						4	
9		5	3			2		
		1	3 6		7			
5				9				3
			8		2	7		
		4			2 8	9		7
	1						3	
				4		5		2

檢查事	1	2	3
衣	4	5	6
	7	8	9

Q144解答	2	8	4	3	9	6	1	5	7
Q177/7H	6	1	5	8	2	7	9	3	4
	9	7	3	5	4	1	2	8	6
解題方法可參考本書第4-5頁的「高階解題技巧大公開」。	5	2	8	6	1	3	7	4	9
	7	4	6	9	5	2	8	1	3
	3	9	1	4	7	8	6	2	5
	1	3	9	2	6	4	5	7	8
	8	5	2	7	3	9	4	6	1
巧人公用J。	4	6	7	1	8	5	3	9	2

*解答請見第154頁。

目標時間: 60分00秒

	3						9	1
8					2	7		5
		9				6	4	
				5			8	
			9	5 8 2	4			
	1			2				
	7	2				9		
3 5		1	6					7
5	9						1	

檢查	1	2	3
TX	4	5	6
	7	8	9

Q145解答	7	9	1	5	8	2	3	4	6
Q 1 4 5 / 14	4	8	2	3	6	7	5	1	9
	5	6	3	4	1	9	8	7	2
	8	4	9	1	2	5	6	3	7
解題方法可參	6	1	7	9	4	3	2	5	8
考本書第4-5頁	2	3	5	8	7	6	4	9	1
的「高階解題技	9	2	4	6	3	1	7	8	5
巧大公開」。	1	7	8	2	5	4	9	6	3
-37(4)03	3	5	6	7	9	8	1	2	4

*解答請見第155頁。

目標時間: 60分00秒

	3							
2			6	4.	1			
		1	6 5	2	9			
	2	5				3	8	
		5 4 9		1		2		
	7	9				3 2 6 5	5	
			4	6	2	5		
			7		2 3			6
							4	

檢查表	1	2	3
TX.	4	5	6
	7	8	9

Q146解答	6	3	8	2	7	4	1	5	9
Q 1400H D	1	7	2	5	8	9	3	4	6
	9	4	5	3	1	6	2	7	8
解題方法可參	8	9	1	6	3	7	4	2	5
	5	2	7	4	9	1	6	8	3
考本書第4-5頁	4	6	3	8	5	2	7	9	1
的「高階解題技	3	5	4	1	2	8	9	6	7
	2	1	9	7	6	5	8	3	4
巧大公開」。	7	8	6	9	4	3	5	1	2

*解答請見第156頁。

目標時間:60分00秒

			3					
	6		7	1	9	2		
						2 7	5	
4	2 1		5				5 3 6 2	
	1			4			6	
	8 5				1		2	7
	5	1						
		4	2	8	6		9	
9					6 5			

檢查表	1	2	3
衣	4	5	6
	7	8	9

Q147解答	2	3	7	4	6	5	8	9	1
	8	6	4	1	9	2	7	3	5
	1	5	9	8	3	7	6	4	2
	9	4	3	7	5	1	2	8	6
解題方法可參	6	2	5	9	8	4	1	7	3
考本書第4-5頁	7	1	8	3	2	6	4	5	9
的「高階解題技	4	7	2	5		3	9	6	8
巧大公開」。	3	8	1	6	4	9	5	2	7
-2>(54)207	5	9	6	2	7	8	3	1	4

*解答請見第157頁。

目標時間: 60分00秒

6								8
			2		6		4	
		4	5.	1		9		
	4		3		1		7	
	9	3		4		5		
	5		8	-	9		1	
		8		2		6		
	1		6		5			
7								3

檢查表	1	2	3
衣	4	5	6
	7	8	9

Q148解答	
解題方法可參考本書第4-5頁的「高階解題技巧大公開」。	

E	2	6	Q	4	7	1	2	9
J	J	_	-			1		
2	9	8					7	_
7	4	1	5	2	9	8	6	3
1	2	5	9	7	6	3	8	4
8	6	4	3	1	5	2	9	7
3	7	9	2	8	4	6	5	1
9	1	7	4	6	2	5	3	8
4	8	2	7	5	3	9	1	6
6	5	3	1	9	8	7	4	2

*解答請見第158頁。

目標時間:60分00秒

				3				2
	6	9					7	
	6 5	7			2	1		
			2		1	8		
1				7				9
		3	6		3			
c		3	1			9	2	
	1					9	2 5	
6				4				

檢查表	1	2	3
1	4	5	6
	7	8	9

Q149解答	9	7	2	3	5	4	8	1	6
C 1 TO DT C	5	6	8	7	1	9	2	4	3
	1	4	3	6	2	8	7	5	9
	4	2	9	5	6	7	1	3	8
解題方法可參	3	1	7	8	4	2	9	6	5
考本書第4-5頁	6	8	5	9	3	1	4	2	7
的「高階解題技	8	5	1	4	9	3	6	7	2
巧大公開」。	7	3	4	2	8	6	5	9	1
-22/2/1913	2	9	6	1	7	5	3	8	4

*解答請見第159頁。

目標時間: 60分00秒

	6						1	
8			6	4				7
		7	6 2 3			8		
	1	4	3					
	1 5			1			2 4	
					2	5 3	4	
		9			7	3		
3				9	4	100		2
	2						5	on the same

檢查表	1	2	3
衣	4	5	6
	7	8	9

Q150解答	6	2	5	9	7	4	1	3	8
Q 130/HB	3	9	1	2	8	6	7	4	5
	8	7	4	5	1	3	9	2	6
	9	4	6	3	5	1	8	7	2
解題方法可參	1	8	3	7	4	2	5	6	9
考本書第4-5頁	2	5	7	8	6	9	3	1	4
的「高階解題技	5	3	8	4	2	7	6	9	1
巧大公開」。	4	1	9	6	3	5	2	8	7
77人公用」。	7	6	2	1	9	8	4	5	3

*解答請見第160頁。

目標時間: 60分00秒

4				3				2
		9			7	3		
	2		8				6 4	
		5			8		4	
3				9				8
	6 3		1			2		
	3				6		7	
		2	4			1		
8				7			7	5

檢查表	1	2	3
100	4	5	6
	7	8	9

	500000	20000	102200	100,000	00,000	200500	20000	88000	0000
Q151解答	8	4	1	7	3	6	5	9	2
Q TO T/JF EI	2	6	9	5	1	4	3	7	8
	3	5	7	9	8	2	1	4	6
	4	7	6	2	9	1	8	3	5
解題方法可參	1	3	5	4	7	8	2	6	9
考本書第4-5頁	9	2	8	6	5	3	4	1	7
的「高階解題技	5	8	3	1	6	7	9	2	4
巧大公開」。	7	1	4	8	2	9	6	5	3
カンスマーサリー。	6	9	2	3	4	5	7	8	1

QUESTION 154高手篇

*解答請見第161頁。

目標時間: 60分00秒

實際時間: 分

秒

5		, P			з			
	8		1		2		3	
	ō	3		6		1		
	5			6 7			1	
		2	5	9	6	3		
	9			9			2	
		9		1		7		
	4		9		3		6	
				3.				8

檢查表	1	2	3
衣	4	5	6
	7	8	9

解題方法可參 考本書第4-5頁 的「高階解題技 巧大公開」。	

Q152解答

4	6	2	7	3	8	9	1	5
8	9	5	6	4	1	2	3	7
1	3	7	2	5	9	8	6	4
2	1	4	3	7	5	6	9	8
9	5	8	4	1	6			3
6	7	3	9	8	2	5	4	1
5	4	9	1	2	7	3	8	6
3	8	6	5	9	4	1	7	2
7	2	1	8	6	3	4	5	9

QUESTION 155 高手篇

*解答請見第162頁。

目標時間: 60分00秒

				7				
	4			2			1	
		3	9		5	2		
	,	2	9 3			2 8		
4	7			9			3	5
		5 7			1	4		
		7	5		6	1		
	2			1			8	
				8				

-			
檢查表	1	2	3
**	4	5	6
	7	8	9

Q153解答	4	5	7	6	3	1	9	8	2
Q 100/JF E	6	8	9	5	2	7	3	1	4
	1	2	3	8	4	9	5	6	7
	2	9	5	3	6	8	7	4	1
解題方法可參	3	4	1	7	9	2	6	5	8
考本書第4-5百	7	6	8	1	5	4	2	9	3
的「高階解題技	5	3	4	2	1	6	8	7	9
巧大公開」。	9	7	2	4	8	5	1	3	6
-37(4170)	8	1	6	9	7	3	4	2	5

156 高手篇 *解答請見第163頁。

目標時間: 60分00秒

實際時間:

分 秒

11/0+ [] [437 071-							NAME OF TAXABLE PARTY.
			1		7			
	2 7	6		9				
	7	1	4			9		
5		8						2
	3			4			9	
1					4	8		7
		4			8	7	3	
				5		6	3	
			6		3			

檢查表	1	2	3
100	4	5	6
	7	8	9

Q154解答	5	2	1	7	3	9	4	8	6
Q 10-1/3+ [2]	6	8	4	1	5	2	9	3	7
	9	7	3	4	6	8	1	5	2
	3	5	6	2	7	4	8	1	9
解題方法可參	8	1	2	5	9	6	3	7	4
考本書第4-5頁	4	9	7	3	8	1	6	2	5
的「高階解題技	2	6	9	8	1	5	7	4	3
巧大公開」。	7	4	8	9	2	3	5	6	1
	1	3	5	6	4	7	2	9	8

*解答請見第164頁。

目標時間: 90分00秒

				2				
	3		1			2	7	
		7 3	3			2 9	7 8	
	6	3						
5				9				4
						3	5	
	7 2	6			5	1		
	2	1			6		3	
				8				

檢查表	1	2	3
10	4	5	6
	7	8	9

Q155解答	2	6	8	1	7	3	9	5	4
Q100/J+ E	5	4	9	6	2	8	7	1	3
	7	1	3	9	4	5	2	6	8
	6	9	2	3	5	4	8	7	1
解題方法可參	4	7	1	8	9	2	6	3	5
考本書第4-5頁	8	3	5	7	6	1	4	2	9
的「高階解題技	9	8	7	5	3	6	1	4	2
巧大公開。	3	2	6	4	1	9	5	8	7
コンベム田コー	1	5	4	2	8	7	3	9	6

*解答請見第165頁。

目標時間: 90分00秒

	3							
2				5	8	7		
			1		8 2		6	
		4				8	1	
	8			4			5	
	8 1 6	3				9		
	6		3		7			
		9	3 6	1				5
		×					4	

檢查表	1	2	3
100	4	5	6
	7	8	9

Q156解答	3	5	9	1	8	7	4	2	6
G(1307)	4	2	6	3	9	5	1	7	8
	8	7	1	4	2	6	9	5	3
	5	9	8	7	6	1	3	4	2
解題方法可參	6	3	7	8	4	2	5	9	1
考本書第4-5頁	1	4	2	5	3	9	8	6	7
的「高階解題技	2	6	4	9	1	8	7	3	5
巧大公開」。	7	1	3	2	5	4	6	8	9
ナンハムかり	9	8	5	6	7	3	2	1	4

159 事家篇

*解答請見第166頁。

目標時間:90分00秒

								2
	5	6		8				
	5 9	6 1 8	3		2			
		8	4			1		
	3			2			5	
		2			7	9		
			6		8	9 3 8	7	
				5	,	8	7 4	
1								

檢查	1	2	3
TX.	4	5	6
	7	8	9

Q157解答	6	1	9	8	2	7	5	4	3
Q13174 E	4	3	8	1	5	9	2	7	6
	2	5	7	3	6	4	9	8	1
	1	6	3	5	4	2	8	9	7
解題方法可參	5	8	2	7	9	3	6	1	4
考本書第4-5頁	7	9	4	6	1			5	2
的「高階解題技	9	7	6	4	3	5	1	2	8
巧大公開」。	8	2	1	9	7	6	4	3	5
としてない。	3	4	5	2	8	1	7	6	9

*解答請見第167頁。

目標時間: 90分00秒

				1				
	9		2				6	
		5	2 3		4	1	-	
	1	5 2				3		
7		.tt		6				5
		9				2	1	
		9	4		6	9		
	8				6 3		2	
				5				

檢查表	1	2	3
10	4	5	6
	7	8	9

Q158解答	1	3	8	4	7	6	5	9	2
Q 100/7+ E	2	4	6	9	5	8	7	3	1
	5	9	7	1	3	2	4	6	8
	6	5	4	2	9	3	8	1	7
解題方法可參	9	8	2	7	4	1	6	5	3
考本書第4-5頁	7	1	3	8	6	5	9	2	4
的「高階解題技	4	6	5	3	2	7	1	8	9
巧大公開」。	8	2	9	6	1	4	3	7	5
27人口册]。	3	7	1	5	8	9	2	4	6

QUESTION 161 專家篇

*解答請見第168頁。

目標時間: 90分00秒

1				4				7
	9		5		6			
		7				6		
	6				9		1	
4				1	÷			2
	8		4				7	
		2				3		
			2		5		4	
5				3				1

檢查	1	2	3
100	4	5	6
	7	8	9

Q159解答	8	4	3	9	7	5	6	1	2
Q100/# E	2	5	6	1	8	4	7	3	9
	7	9	1	3	6	2	5	8	4
	5	7	8	4	9	6	1	2	3
解題方法可參	6	3	9	8	2	1	4	5	7
考本書第4-5頁	4	1	2	5	3	7	9	6	8
的「高階解題技	9	2	4	6	1	8	3	7	5
巧大公開」。	3	6	7	2	5	9	8	4	1
~」八公[刑]」。	1	8	5	7	4	3	2	9	6

*解答請見第169頁。

目標時間: 90分00秒

								2
		7	3		2	9		
	4			1			6 3	
	8		1				3	
		2		8		1		
	7				7		5	
	7			4			1	
		3	9		8	6		
5								

檢查表	1	2	3
10	4	5	6
	7	8	9

Q160解答	2	4	7	6	1	5	8	3	9
Q.100/JT [2]	1	9	3	2	8	7	5	6	4
	8	6	5	3	9	4	1	7	2
	6	1	2	5	4	9	3	8	7
解題方法可參	7	3	8	1	6	2	4	9	5
考本書第4-5百	4	5	9	7	3	8	2	1	6
的「高階解題技	3	7	1	4	2	6	9	5	8
巧大公開」。	5	8	4	9	7	3	6	2	1
-1)/(A)m]]	9	2	6	8	5	1	7	4	3

*解答請見第170頁。

目標時間:90分00秒

								9
		a a	2		1	8		a
		2	-	9			7	
	8			5			1	
		1	8	6	9	4		
	4			9 5 6 2			3	
	<u>4</u>			1		6		
		7	5		3			
3								

檢查	1	2	3
衣	4	5	6
	7	8	9

Q161解答	1	2	6	3	4	8	5	9	7
Q IO I JH E	3	9	4	5	7	6	1	2	8
	8	5	7	1	9	2	6	3	4
	7	6	5	8	2	9	4	1	3
解題方法可參	4	3	9	6	1	7	8	5	2
考本書第4-5頁	2	8	1	4	5	3	9	7	6
的「高階解題技	9	4	2	7	6	1	3	8	5
万大公開」。	6	1	3	2	8	5	7	4	9
う人公用」。	5	7	8	9	3	4	2	6	1

QUESTION 164專家篇 *解答請見第171頁。

目標時間:90分00秒

實際時間:

分 秒

T 194 10 10	HJUAJ							
		4				9		
			5		7			
5				3		4		1
	2				6		8	
,		6		9		3		
	3		1				2	
6		7		1				2
			7		4			
		3				8	,	

檢查表	1	2	3
衣	4	5	6
	7	8	9

	0000000000		posters	onneitr	0000000	in the same	100000	000000	some
Q162解答	3	6	1	4	7	9	5	8	2
Q102/7+ D	8	5	7	3	6	2	9	4	1
	2	4	9	8	1	5	7	6	3
	7	8	5	1	9	4	2	3	6
解題方法可參	6	9	2	5	8	3	1	7	4
考本書第4-5頁	1	3	4	6	2	7	8	5	9
的「高階解題技	9	7	8	2	4	6	3	1	5
巧大公開」。	4	1	3	9	5	8	6	2	7
17人公用J。	5	2	6	7	3	1	4	9	8

165^{專家篇}

*解答請見第172頁。

目標時間: 90分00秒

		Ta W	4		6			
		6		5		2		
	3				2		5	
4						6		7
	9			6			2	
5		8						1
	7		9				1	
		9		4		7		
			1		5			

檢查表	1	2	3
1X	4	5	6
	7	8	9

Q163解答	1	7	5	6	3	8	2	4	9
Q1000+ E	4	9	3	2	7	1	8	6	5
	8	6	2	4	9	5	3	7	1
	2	8	9	3	5	4	7	1	6
解題方法可參	7	3	1	8	6	9	4	5	2
考本書第4-5頁	5	4	6	1	2	7	9	3	8
的「高階解題技	9	5	4	7	1	2	6	8	3
巧大公開」。	6	2	7	5	8	3	1	9	4
-1/(AIM)],	3	1	8	9	4	6	5	2	7

QUESTION 166 專家篇 *解答請見第173頁。

目標時間:90分00秒

實際時間: 分 秒

		1				9		
	4			2			7	
3					7			5
			1		7 3	5		
	6			7			1	
		3	9		8			
1			9					8
	9			1			3	
		7				2		

_		AND DESCRIPTION OF THE PERSON NAMED IN	WINDS OF THE PARTY
檢查表	1	2	3
100	4	5	6
	7	8	9

Q164解答	7	6	4	2	8	1	9	5	3
Q 1040+ D	3	9	1	5	4	7	2	6	8
	5	8	2	6	3	9	4	7	1
	1	2	9	3	5	6	7	8	4
解題方法可參	8	7	6	4	9	2	3	1	5
考本書第4-5頁	4	3	5	1	7	8	6	2	9
的「高階解題技	6	4	7	8	1	3	5	9	2
巧大公開」。	9	5	8	7	2	4	1	3	6
コ人で用」。	2	1	3	9	6	5	8	4	7

167^{專家篇}

*解答請見第174頁。

目標時間:90分00秒

								9
			7	2	6	8		
			7 5 3				6	
	4	5	3				6 2 8 5	181
	7			1			8	
	1				8	4	5	
	5				1			
		1	9	3	4			
3								

檢查表	1	2	3
衣	4	5	6
	7	8	9

Q165解答	8	5	2	4	3	6	1	7	9
Q.100/JT E	1	4	6	7	5	9	2	8	3
	9	3	7	8	1	2	4	5	6
	4	2	3	5	8	1	6	9	7
解題方法可參	7	9	1	3	6	4	5	2	8
考本書第4-5頁	5	6	8	2	9	7	3	4	1
的「高階解題技	6	7	5	9	2	3	8	1	4
巧大公開」。	2	1	9	6	4	8	7	3	5
-27(24)707	3	8	4	1	7	5	9	6	2

*解答請見第175頁。

目標時間: 90分00秒

				7	3			
					J			
	6			×		4	2	
		4	2 7				2 5	
		6	7					5
8				5				5 2
8 2					1	3		P
	9				2	1		
	9	3					9	
	,		8	1				

檢查表	1	2	3
衣	4	5	6
	7	8	9

Q166解答	7	5	1	3	8	4	9	6	2
以100件台	6	4	9	5	2	1	8	7	3
	3	8	2	6	9	7	1	4	5
	2	7	4	1	6	3	5	8	9
解題方法可參	9	6	8	2	7	5	3	1	4
考本書第4-5頁	5	1	3	9	4	8	6	2	7
的「高階解題技	1	2	6	4	3	9	7	5	8
巧大公開」。	8	9	5	7	1	2	4	3	6
ナリ人な別り。	4	3	7	8	5	6	2	9	1

*解答請見第176頁。

目標時間:90分00秒

								4
	9	6	1				7	
	9	6 5		2		6		
	4		7					
		7		6		2		
					3		5	
		9		4		1	5 6 2	
	6				1	1 3	2	
3								

檢查	1	2	3
查表	4	5	6
	7	8	9

Q167解答	7	2	6	1	8	3	5	4	9
ч.отда	5	9	4	7	2	6	8	1	3
	1	3	8	5	4	9	7	6	2
	8	4	5	3	6	7	9	2	1
解題方法可參	9	7	2	4	1	5	3	8	6
考本書第4-5頁	6	1	3	2	9	8	4	5	7
的「高階解題技	4	5	9	6	7	1	2	3	8
巧大公開」。	2	8	1	9	3	4	6		5
27/14/1	3	6	7		5		1	9	4

*解答請見第177頁。

目標時間:90分00秒

	4						2	
9			1				2 3	6
		6				9		
	9		2	4				
			7	4 5 3	9			
				3	9		5	
		7				2		
1	5				4			8
	5 3						7	

W C 4/9			
檢查表	1	2	3
1X	4	5	6
	7	8	9

Q168解答	5	2	1	4	7	3	8	6	9
Q 100/7+ E	7	6	8	1	9	5	4	2	3
	9	3	4	2	8	6	7	5	1
	3	4	6	7	2	8	9	1	5
解題方法可參	8	1	9	3	5	4	6	7	2
老本書第4-5頁	2	5	7	9	6	1	3	4	8
的「高階解題技	4	9	5	6	3	2	1	8	7
巧大公開」。	1	8	3	5	4	7	2	9	6
プスム用」。	6	7	2	8	1	9	5	3	4

*解答請見第178頁。

目標時間:90分00秒

5	1				9	6	
9	V.		5	7		7	
		6		7	5		
	8		1		5 4		
	8	3		8			
3 4		1	2			9	
4	9				8	9 5	

檢查表	1	2	3
衣	4	5	6
	7	8	9

Q169解答	2	3	8	6	7	9	5	1	4
Q.100/JFE	4	9	6	1	3	5	8	7	2
	7	1	5	8	2	4	6	3	9
	6	4	3	7	5	2	9	8	1
解題方法可參	1	5	7	9	6	8	2	4	3
考本書第4-5頁	9	8			1	3	7	5	6
的「高階解題技	5	2	9	3	4	7	1	6	8
巧大公開」。	8	6	4	5	9	1	3	2	7
カンハム川が」。	3	7	1	2	8	6	4	9	5

*解答請見第179頁。

目標時間:90分00秒

			5		6			
	9	4				3		2
	7		4				1	
7		8			4		`	5
				2				
1			6			7		2
	1				2		4 7	
		5				2	7	
			1		3			

1	2	3
4	5	6
7	8	9
		4 5

				8829	90000				2000
Q170解答	3	4	8	9	6	5	7	2	1
Q110/HB	9	2	5	1	8	7	4	3	6
	7	1	6	4	2	3	9	8	5
	5	9	3	2	4	1	8	6	7
解題方法可參	6	8	1	7	5	9	3	4	2
考本書第4-5頁	2	7	4	8	3	6	1	5	9
的「高階解題技	4	6	7	5	9	8	2	1	3
巧大公開」。	1	5	2	3	7	4	6	9	8
力人公用」。	8	3	9	6	1	2	5	7	4

QUESTION 173 專家篇 *解答請見第180頁。

目標時間:90分00秒

	,	5		4		8		
					3		5	
6						2		4
			9		4		3	
2				6				9
2	5		2		1			y.
8		2						1
	1		8					
		7		2		9		

檢查書	1	2	3
表	4	5	6
	7	8	9

Q171解答	3	8	7	9	6	1	2	4	5
Q 11 1/34 E	2	5	1	4	7	3	9	6	8
	6	9	4	8	5	2	1	7	3
	4	2	3	6	9	7	5	8	1
解題方法可參	9	7	8	2	1	5	4	3	6
考本書第4-5頁	5	1	6	3	4	8	7	2	9
的「高階解題技	8	3	5	1	2	4	6	9	7
巧大公開」。	1	4	9	7	3	6	8	5	2
-J/\Z\mJ	7	6	2	5	8	9	3	1	4

QUESTION 174 專家篇 *解答請見第181頁。

目標時間: 90分00秒

實際時間: 分 秒

		4		1		2		
	6		-				9	
2	2				3		7	4
				8		3		
5			6	8 2 9	1			7
		6		9				
4			8					5
	2						3	â
		1		7		9		

檢查表	1	2	3
100	4	5	6
	7	8	9

O47067755	3	8	1	5	7	6	4	2	9
Q172解答	6	9	4	2	8	1	3	5	7
	5	7	2	4	3	9	8	1	6
	7	2	8	3	1	4	9	6	5
解題方法可參	9	5	6	8	2	7	1	3	4
考本書第4-5頁	1	4	3	6	9	5	7	8	2
的「高階解題技	8	1	9	7	5	2	6	4	3
巧大公開」。	4	3	5	9	6	8	2	7	1
ついくなけば	2	6	7	1	4	3	5	9	8

*解答請見第182頁。

目標時間:90分00秒

								6
		3 4	2		8			
	7	4	el .	3				
	9			1			4	
		6	5	4	3	8		
	8			4 9 8			<u>5</u>	
				8		5 9	1	
			7		1	9		
5							~	

檢查表	1	2	3
100	4	5	6
	7	8	9

Q173解答		7	5	6	4	2	8	9	3
		2	8	7	9	3	1	5	6
	6	3	9	5	1	8	2	7	4
	7	6	1	9	8	4	5	3	2
解題方法可參 考本書第4-5頁 的「高階解題技 巧大公開」。		8	4	3	6	5	7	1	9
		5	3	2	7	1	6	4	8
		9	2	4	5	7	3	6	1
		1	6	8	3	9	4	2	7
-J/(AIM)	3	4	7	1	2	6	9	8	5
*解答請見第183頁。

目標時間:90分00秒

	,	2		5				
	4					1	5 4	
3					7	2 6	4	
			4			6		
2				8				9
		1			5			
	9	1 3 6	8					7
	9	6					2	
				7		3		

檢查表	1	2	3
衣	4	5	6
	7	8	9

Q174解答	9	3	4	7	1	8	2	5	6
Q I I 4/5F E	1	6	7	2	5	4	8	9	3
	2	5	8	9	6	3	1	7	4
	7	1	2	4	8	5	3	6	9
解題方法可參	5	9	3	6	2	1	4	8	7
考本書第4-5頁	8	4	6	3	9	7	5	2	1
的「高階解題技	4	7	9	8	3	2	6	1	5
巧大公開」。	6	2	5	1	4	9	7	3	8
として口田り。	3	8	1	5	7	6	9	4	2

*解答請見第184頁。

目標時間:90分00秒

5 2	1				8	2	
2		8		4		1	
	6		8		7		
		6	8 5 1	7			
	9		1		4		
3 7		7		1		4	
7	5		,		3	8	
	в						

檢查表	1	2	3
10	4	5	6
	7	8	9

Q175解答
解題方法可參 考本書第4-5頁 的「高階解題技 巧大公開」。

8	2	9	4	7	5	1	3	6
1	5	3	2	6	8	7	9	4
6	7	4	1	3	9	2	8	5
3	9	5	8	1		6	4	7
7	1	6	5	4	3	8	2	9
4	8	2	6	9	7	3	5	1
9	6	7	3	8	4	5	1	2
2	4	8	7	5	1	9	6	3
5	3	1	9	2	6	4	7	8

QUESTION 178 專家篇 *解答請見第185頁。

目標時間: 90分00秒

實際時間: 分 秒

8								1
	1		2	6				
			2 4		7	5 3		
	7	6				3		
	5			2			7	
		9				1	8	
		9	9		6			
				8	6 5		2	
5								7

1	2	3
4	5	6
7	8	9
		4 5

Q176解答	1	8	2	3	5	4	9	7	6
Q I I ONF D	6	4	7	2	9	8	1	5	3
	3	5	9	1	6	7	2	4	8
	8	7	5	4	3	9	6	1	2
解題方法可參	2	6	4	7	8	1	5	3	9
考本書第4-5頁	9	3	1	6	2	5	7	8	4
的「高階解題技	5	9	3	8	1	2	4	6	7
巧大公開」。	7	1	6	9	4	3	8	2	5
り八ム川」。	4	2	8	5	7	6	3	9	1

179 專家篇 *解答請見第186頁。

目標時間:90分00秒

							7	
		8	1	3				2
	4		1 2		7			
	4 6 3	2				1		
	3			7			5	
i.		5				4	5 9 4	
			3		5 1		4	
6				8	1	3		
	5							

檢查表	1	2	3
10	4	5	6
	7	8	9

Q177解答	4	6	8	1	2	5	9	7	3
QIIII III	9	5	1	3	7	6	8	2	4
	3	2	7	8	9	4	6	1	5
	5	1	6	4	8	9	7	3	2
解題方法可參	2	4	3	6	5	7	1	9	8
考本書第4-5頁	7	8	9	2	1	3	4	5	6
的「高階解題技	8	3	2	7	6	1	5	4	9
巧大公開」。	6	7	5	9	4	2	3	8	1
として口口し、	1	9	4	5	3	8		6	7

*解答請見第187頁。

目標時間: 90分00秒

實際時間:

分 秒

							8 4	
	1			3			4	5
		6	2		7			
		6			3	1		
	5			1			6	
		9	7			2 9		
			8		1	9		
3	9			6			2	
	98							

檢查書	1	2	3
衣	4	5	6
	7	8	9

Q178解答	8	6	7	3	5	9	2	4	1
以170件百	4	1	5	2	6	8	7	3	9
	9	2	3	4	1	7	5	6	8
	1	7	6	8	9	4	3	5	2
解題方法可參	3	5	8	6	2	1	9	7	4
考本書第4-5頁	2	4	9	5	7	3	1	8	6
的「高階解題技	7	3	2	9	4	6	8	1	5
巧大公開」。	6	9	1	7	8	5	4	2	3
り人口川口。	5	8	4	1	3	2	6	9	7

*解答請見第188頁。

目標時間:90分00秒

				6				1
		2	4		3	6		
	9						7	
	2		9				7	
4				7				5
	8		¥		5		4	
	4						4 6	
		1	8		2	4		
8				5				

檢查表	1	2	3
100	4	5	6
	7	8	9

Q179解答	3	2	1	8	6	9	5	7	4
C.1.0/JF [2]	5	7	8	1	3	4	9	6	2
	9	4	6	2	5	7	8	3	1
	4	6	2	5	9	3	1	8	7
解題方法可參	1	3	9	4	7	8	2	5	6
考本書第4-5頁	7	8	5	6	1	2	4	9	3
的「高階解題技	8	1	7	3	2	5	6	4	9
巧大公開。	6	9	4	7	8	1	3	2	5
-37(2170)	2	5	3	9	4	6	7	1	8

*解答請見第189頁。

目標時間:90分00秒

4				9				1
							2	
			4		6 4	8		
		7	8		4	6		
5				1				2
		2	6		3	1		
		2 5	6 9		2			
	1							
7				3				6

檢查表	1	2	3
衣	4	5	6
	7	8	9

Q180解答	
解題方法可參 考本書第4-5頁 的「高階解題技 巧大公開」。	

9	7	3	1	5	4	6	8	2
8	1	2	6		9		4	5
5	4	6	2	8	7	3	9	
4	6	8	5	2	3	1	7	9
2	5	7	9	1	8	4	6	3
1	3	9	7	4	6	2	5	8
6	2	5	8	7	1	9	3	4
3	9	1	4	6	5		2	7
7	8	4	3	9	2	5	1	6

*解答請見第190頁。

目標時間: 90分00秒

7				,				8
	9	4	5			1		
	9 2 6	1					3	
	6			7				
			1	6 5	4			
			,	5			2	
	3					8	1	
		9			3	8 4	1 5	
1								2

檢查表	1	2	3
100	4	5	6
	7	8	9

Q181解答	3	5	4	2	6	9	7	8	1
Q TO TIFE	7	1	2	4	8	3	6	5	9
	6	9	8	5	1	7	3	2	4
	1	2	5	9	4	6	8	7	3
解題方法可參	4	3	6	1	7	8	2	9	5
考本書第4-5頁	9	8	7	3	2	5	1	4	6
的「高階解題技	2	4	9	7	3	1	5	6	8
巧大公開」。	5	6	1	8	9	2	4	3	7
-32/4/101	8	7	3	6	5	4	9	1	2

*解答請見第191頁。

目標時間:90分00秒

						1		
	8		3	9			7	
		5	3 6		-	4		3
	1	5 2	,					0
	7			8			5 3	
						2	3	
1		4			2	2 8		
	3			6	1		2	
		9						

檢查表	1	2	3
衣	4	5	6
	7	8	9

Q182解答	4	3	8	2	9	5	7	6	1
Q102/19	9	7	6	3	8	1	5	2	4
	2	5	1	4	7	6	8	9	3
	1	9	7	8	2	4	6	3	5
解題方法可參	5	6	3	7	1	9	4	8	2
考本書第4-5頁	8	4	2	6	5	3	1	7	9
的「高階解題技	6	8	5	9	4	2	3	1	7
巧大公開」。	3	1	9	5	6	7	2	4	8
5人公用J。	7	2	4	1	3	8	9	5	6

*解答請見第192頁。

目標時間: 90分00秒

		3				5		
	7			6			6	
2	÷		7	6 8				4
		5 4	2		2			
	1	4		3	*	6	2	
			8			6 3		
6			×	2	4			1
				1			3	
		2				8		

INCOME THE REAL PROPERTY.	ORIGINAL PROPERTY.		
檢查表	1	2	3
10	4	5	6
	7	8	9

Q183解答	7	5	6	9	3	1	2	4	8
Q.00/JF []	3	9	4	5	8	2	1	6	7
	8	2	1	7	4	6	9	3	5
	4	6	3	2	7		5	8	1
解題方法可參	5	8	2	1	6	4	7	9	3
考本書第4-5頁	9	1	7	3	5	8	6	2	4
的「高階解題技	6	3	5	4	2	7	8	1	9
巧大公開」。	2	7	9	8	1	3	4	5	6
327-11133	1	4	8	6	9	5	3	7	2

186^{專家篇}

*解答請見第193頁。

目標時間:90分00秒

		8				9		
	3		5 4				6	
1			4	8				2
	8	3 2						
		2		3		6 7		
	8					7	1	
2				1	6			5
	9				4		7	
		1				2		

檢查表	1	2	3
1X	4	5	6
	7	8	9

Q184解答	3	4	7	8	2	5	1	6	9
以104份平台	6	8	1	3	9	4	5	7	2
	2	9	5	6	1	7	4	8	3
	9	1	2	5	7	3	6	4	8
解題方法可參	4	7	3	2	8	6	9	5	1
考本書第4-5頁	8	5	6	1	4	9	2	3	7
的「高階解題技	1	6	4	7	3	2	8	9	5
巧大公開」。	5	3	8	9	6	1	7	2	4
77人又用1	7	2	9	4	5	8	3	1	6

*解答請見第194頁。

目標時間:90分00秒

實際時間: 分 秒

	*			5				
,	9	7.	7		6			
	,	4			6 3 5	7		
	8				5	4	3	
2				1				5
	3	7	8				1	165
		1	8 4 9			2		
4			9		2		6	
				3				

檢查	1	2	3
表	4	5	6
	7	8	9

Q185解答

00000	M0000	2019	98250	97/20/33	285903	200000	000000	1000000
4	8	3	2	9	1	5	7	6
9	7	1	4	6	5	2	8	3
2	5	6	7	8	3	1	9	4
3	6	5	1	7	2	9	4	8
8	1	4	5	3	9	6	2	7
7	2	9	8	4	6	3	1	5
6	3	8					5	1
5	9	7	6	1	8	4	3	2
1	4	2	3	5	7	8	6	9

*解答請見第195頁。

目標時間: 90分00秒

	4			W			2	
3				5				9
		5 7	1		9			
		7			9	3		
	5			7			8	
1.		2	8			1		
			8 9		6	7		
6				1		is a second		3
	2						5	

檢查表	1	2	3
100	4	5	6
	7	8	9

Q186解答	5	2	8	1	6	3	9	4	7
Q100/7F E	9	3	4	5	7	2	8	6	1
解題方法可參考本書第4-5頁	1	7	6	4	8	9	5	3	2
	7	8	3	6	5	1	4	2	9
	4	1	2	9	3	7	6	5	8
	6	5	9	2	4	8	7	1	3
5 1 m 515	2	4	7	8	1	6	3	9	5
的「高階解題技巧大公開」。	8	9	5	3	2	4	1	7	6
*J/(A 加」 *	3	6	1	7	9	5	2	8	4

*解答請見第196頁。

目標時間: 90分00秒

					5 8			1
		3	2		8			
	5	3 6		1		8		
	5 2					1	7	8
		5				9		
7	6						1	
		1		3		4	5	
			4		1	4 3		
2			4 5					

檢查	1	2	3
表	4	5	6
	7	8	9

Q187解答	7	6	2	1	5	8	3	9	4
Q TOTAL	3	9	5	7	4				8
	8	1	4	2	9	3	7	5	6
	1	8	9	6	7	5	4	3	2
解題方法可參	2	4	6	3	1	9	8	7	5
考本書第4-5頁	5	3	7	8	2	4	6	1	9
的「高階解題技	9	5	1	4	6	7	2	8	3
巧大公開」。	4	7	3	9	8	2	5	6	1
-1)/(AIMI),	6	2	8	5	3	1	9	4	7

190^{專家篇}

*解答請見第197頁。

目標時間:90分00秒

		9				1		
	4						7	
2		5	9		1			6
		1		9		4		
			1		3			
		6	5	5		8		
7			5		4	8		3
	1				5		2	
		4				9	2	

檢查表	1	2	3
100	4	5	6
	7	8	9

Q188解答	8	4	9	7	6	3	5	2	1
Q100/7+ E	3	1	6	2	5	4	8	7	9
	2	7	5	1	8	9	6	3	4
	1	8	7	4	9	2	3	6	5
解題方法可參	9	5	3	6	7	1	4	8	2
考本書第4-5頁	4	6	2	8	3	5	1	9	7
的「高階解題技巧大公開」。	5	3	4	9	2	6	7	1	8
	6	9	8	5	1	7	2	4	3
	7	2	1	3	4	8	9	5	6

*解答請見第198頁。

目標時間: 90分00秒

		,		1				4
	6	5					1	
	6 3		9		8			
,	ē	2		5		8		
3			7	×	4			1
		9		2		7	8	
			5		6		2 3	
	1				,	4	3	
2				3				

The state of the s	The Real Property lies, the Re	The same of the sa	STREET, SQUARE, SQUARE
檢查表	1	2	3
10	4	5	6
	7	8	9

Q189解答	8	4	2	6	9	5	7	3	1
Q103/14 E	1	7	3	2	4	8	6	9	5
	9	5	6	7	1	3	8	4	2
	3	2	9	1	6	4	5	7	8
解題方法可參	4	1	5	8	2	7	9	6	3
老本書第4-5頁	7	6	8	3	5	9	2	1	4
的「高階解題技	6	8	1	9	3	2	4	5	7
巧大公開」。	5	9	7	4	8	1	3	2	6
コハム川」。	2	3	4	5	7	6	1	8	9

*解答請見第199頁。

目標時間: 90分00秒

				3			2	
				1	8			7
		6 7	7		8 2			
		7				6	3	
3	6						3 4	2
	6 5	2				7		
			3		4	9		
8			3 2	9				
	1			9 5				

檢查表	1	2	3
10	4	5	6
	7	8	9

	nden dan da	0000000	000000	9,000,000	000000	000000	100000	000000	000020
Q190解答	8	6	9	3	7	5	1	4	2
Q 130/H E	1	4	3	8	2	6	5	7	9
	2	7	5	9	4	1	3	8	6
	3	5	1	2	9	8	4	6	7
解題方法可參	4	8	7	1	6	3	2	9	5
考本書第4-5頁	9	2	6	4	5	7	8	3	1
的「高階解題技	7	9	2	5	8	4	6	1	3
巧大公開」。	5	1	8	6	3	9	7	2	4
-1)/(A)m)]*	6	3	4	7	1	2	9	5	8

*解答請見第200頁。

目標時間:90分00秒

		•	4	4	•		
		3	4	1	6		
	8	,	7			4	
3			1			2	
3 8 4	1	5		2	3	4 2 6 5	
4			8			5	
1			852		7		
,	5	8	2	6			
				¥			

檢查	1	2	3
100	4	5	6
	7	8	9

Q191解答	7	2	8	3	1	5	6	9	4
Q1317+D	9	6	5	4	7	2	3	1	8
	4	3	1	9	6	8	5	7	2
	1	7	2	6	5	3	8	4	9
解題方法可參	3	8	6	7	9	4	2	5	1
考本書第4-5百	5	4	9	8	2	1	7	6	3
的「高階解題技	8	9	3	5	4	6	1	2	7
巧大公開」。	6	1	7	2	8	9	4	3	5
[5]人公用]。	2	5	4	1	3	7	9	8	6

*解答請見第201頁。

目標時間:90分00秒

,								
			6	9	3	2		
		1				9	7	
	5			1	2		9	
	9		7		2 5		9 8 2	
	5 9 6 7		8	3			2	
	7	2				1		
		2 3	5	8	7			

檢查	1	2	3
100	4	5	6
	7	8	9

Q192解答	7	4	1	9	3	6	8	2	5
Q I U Z // I	2	3	9	5	1	8	4	6	7
	5	8	6	7	4	2	1	9	3
	1	9	7	4	2	5	6	3	8
解題方法可參	3	6	8	1	7	9	5	4	2
考本書第4-5頁	4	5	2	8	6	3	7	1	9
的「高階解題技	6	2	5	3	8	4	9	7	1
巧大公開。	8	7	4	2	9	1	3	5	6
-J/(Alm)] -	9	1	3	6	5	7	2	8	4

*解答請見第202頁。

目標時間: 90分00秒

4								
	1	3					2	
	2		9	8 5	1			
		2		5		1		
		2 6 7	3		2	5 3		
	7	7		1		3		
			7	4	6		9	
	6					4	9	
					*			1

檢查表	1	2	3
衣	4	5	6
	7	8	9

Q193解答	4	9	3	2	6	8	1	7	5
Q130/14 E	2	5	7	3	4	1	6	9	8
	1	6	8	9	7	5	2	4	3
	5	3	9	6	1	4	8	2	7
解題方法可參	7	8	1	5	9	2	3	6	4
考本書第4-5頁	6	4	2	7	8	3	9	5	1
的「高階解題技	8	1	6	4	5	9	7	3	2
巧大公開」。	3	7	5	8	2	6	4	1	9
う人公用」。	9	2	4	1	3	7	5	8	6

*解答請見第203頁。

目標時間: 90分00秒

7								3
		3		1		5 2		
	6	3				2	1	
				5	4			
	1	,	6		7		5	
			6 8	2				
	3	5 9				6	9	
		9		4		6 3		
4								2

檢查表	1	2	3
10	4	5	6
	7	8	9

Q194解答	4	2	9	1	7	8	5	6	3
	6	3	1	2	5	4	9	7	8
	3	5	8	4	1	2	7	9	6
解題方法可參	2	9	4	7	6	5	3	8	1
考本書第4-5頁	1	6	7	8	3	9	4	2	5
的「高階解題技	8	7	2	3	4	6	1	5	9
巧大公開」。	9	1	3	5	8	7	6	4	2
~J/(Amj)	5	4	6	9	2	1	8	3	7

197^{專家篇}

*解答請見第204頁。

目標時間:90分00秒

實際時間: 分 秒

6								
		2	9	5 7		8		
,	5			7	4		9	2
	5 4 9					3	,	
	9	5 7				3	1	
		7					5 2	
	1		3	6			2	
		6		6 9	1	7		
								4

檢查	1	2	3
衣	4	5	6
	7	8	9

Q195解答	4	7	9	5	2	3	8	1	6
Q1000+ E	8	1	3	4	6	7	9	2	5
	6	2	5	9	8	1	7	4	3
	3	8	2	6	5	9	1	7	4
解題方法可參	1	4	6	3	7	2	5	8	9
考本書第4-5頁	9	5	7	8	1	4	3	6	2
的「高階解題技	5	3	1	7	4	6	2	9	8
巧大公開10	2	6	8	1	9	5	4	3	7
コハム川」。	7	9	4	2	3	8	6	5	1

*解答請見第205頁。

目標時間: 90分00秒

8					0			7
		4				8	3	
2	3			2		8 5	1	
			7	2 8				
		1	2		9	4		
				4	9			
	2	6		1			4	
	2 1	6 8				9		
3								6

檢查表	1	2	3
TX	4	5	6
	7	8	9

Q196解答	
	1
	1
解題方法可參	1
考本書第4-5頁	F
的「高階解題技巧大公開」。	1
1八八八川]	1

7	9	1	2	6	5	8	4	3
2	4	3	9	1	8	5	6	7
5	6	8	4	7	3	2	1	9
6	8	7	3	5	4	9	2	1
3	1	2	6	9	7	4	5	8
9	5	4	8	2	1	7	3	6
1	3	5	7	8	2	6	9	4
8	2	9	1	4	6	3	7	5
4	7	6	5	3	9	1	8	2

*解答請見第206頁。

目標時間: 90分00秒

								9
		2	7	6	4	1		
	3						4	
	3 2 9 7	51		8			4 6 7	
	9		3		1		7	
	7			9			1	
	1					,	8	
		8	5	1	2	4		
5								

檢查表	1	2	3
100	4	5	6
	7	8	9

Q197解答	6	8	9	2	1	3	5	4	7
C.O.III	4	7	2	9	5	6	8	3	1
	1	5	3	8	7	4	6	9	2
	2	4	1	6	8	5	3	7	9
解題方法可參	8	9	5	7	3	2	4	1	6
考本書第4-5頁	3	6	7	1	4	9	2	5	8
的「高階解題技	7	1	4	3	6	8	9	2	5
巧大公開」。	5	2	6	4	9	1	7	8	3
	9	3	8	5	2	7	1	6	4

*解答請見第207頁。

目標時間:90分00秒

	H)UNI							WW CISSES
		4	2			2		
	1						5	
2		8	4		7			3
		7		8		9		
			1		5			
		3		6	Tr.	1		
3			8		6	4		2
	2						8	
		9				3	-	

檢查表	1	2	3
衣	4	5	6
	7	8	9

Q198解答	8	5	2	1	3	4	6	9	7
Q130/1+ E	1	6	4	5	9	7	8	3	2
	9	3	7	8	2	6	5	1	4
	5	4	3	7	8	1	2	6	9
解題方法可參	6	7	1	2	5	9	4	8	3
考本書第4-5頁	2	8	9	6	4	3	7	5	1
的「高階解題技	7	2	6	9	1	5	3	4	8
巧大公開」。	4	1	8	3	6	2	9	7	5
り人口川口。	3	9	5	4	7	8	1	2	6

*解答請見第208頁。

目標時間:90分00秒

實際時間: 分 秒

							3	4
			7		1		3 5	4 6
		1		2				
	9			7			1	
		2	4		3	6		
	8			5 3			4	
				3		5		
8 7	6		9		5			
7	6 2							

檢查表	1	2	3
衣	4	5	6
	7	8	9

Q199 解合
解題方法可參考本書第4-5頁的「高階解題技巧大公開」。

0400k#\

4	5	6	1	3	8	7	2	9
9	8	2	7	6	4	1	5	3
7	3	1	2	5	9	6	4	8
1	2	3	4	8	7	9	6	5
6	9		3	2	1	8	7	4
8	7	4	6	9	5	3	1	2
2	1	7	9	4	3	5	8	6
3	6	8	5	1	2	4	9	7
5	4	9	8	7	6	2	3	1

*解答請見第209頁。

目標時間:90分00秒

5								6
				3	8		9	
		1		3 2 7		3		
				7			2 7	
	1	9	2		5	8	7	
	5			1				
		3		5 8		4		
	9		4	8		2		
7								1

檢查表	1	2	3
衣	4	5	6
	7	8	9

Q200解答	
解題方法可參考本書第4-5頁的「高階解題技巧大公開」。	

9	3	4	6	5	8	2	7	1
7	1	6	9	3	2	8	5	4
2	5	8	4	1	7	6	9	3
1	6	7	2	8	3	9	4	5
8	9	2	1	4	5	7	3	6
5	4	3	7	6	9	1	2	8
3	7	5	8	9	6	4	1	2
6	2	1	3	7	4	5	8	9
4	8	9	5	2	1	3	6	7

203^{專家篇}

*解答請見第210頁。

目標時間:90分00秒

								1
			6		5	4	3	
		1				4 8	3 9 5	
	2			7	3 8		5	
			2 4		8			
	3		4	5			6	
	3 4 6	5 2				3		
	6	2	1		9			
7								

檢查表	1	2	3
10	4	5	6
	7	8	9

Q201解答 2 7 8 5 6 9 1 3 4 9 3 4 7 8 1 2 5 6 6 5 1 3 2 4 8 7 9 4 9 6 8 7 2 3 1 5 6 9 4 2 8 7 9 8 7 1 5 6 9 4 2 8 7 1 5 6 9 4 2 8 7 1 5 6 9 4 2 8 7 1 5 6 9 4 2 8 7 1 5 6 8										
9 3 4 7 8 1 2 5 6 6 5 1 3 2 4 8 7 9 4 9 6 8 7 2 3 1 5 新田市法司参考本書第4-5頁的「高階解題技巧大公開」。 1 4 9 2 3 7 5 6 8 8 6 3 9 4 5 7 2 1	Q201解答	2	7	8	5	6	9	1	3	4
解題方法可參考本書第4-5頁的「高階解題技巧大公開」。 4 9 6 8 7 2 3 1 5 6 9 4 2 7 1 5 6 9 4 2 7 7 2 1 7 5 6 8 7 2 7 2 1 7 5 6 8 7 7 2 1 7 7 2 1 7 7 7 7 7 7 7 7 7 7 7 7	~~~·//- []		3							
解題方法可参 考本書第4-5頁 的「高階解題技 巧大公開」。		6	5	1	3	2	4	8	7	9
3 8 7 1 5 6 9 4 2 方 6 6 7 7 7 7 7 7 7 7 7 7 8 </td <td rowspan="2">解題方法可參</td> <td>4</td> <td>9</td> <td>6</td> <td>8</td> <td>7</td> <td>2</td> <td>3</td> <td>1</td> <td>5</td>	解題方法可參	4	9	6	8	7	2	3	1	5
考本書第4-5頁的「高階解題技巧大公開」。 3871569942 149237568 86394572		5	1	2	4	9	3	6	8	7
的「高階解題技 巧大公開」。			8	7	1	5	6	9	4	2
巧大公開」。 863945721		1	4	9	2	3	7	5	6	8
		8	6	3	9	4	5	7	2	1
	-J/(AIM)	7	2		6	1	8	4	9	3

*解答請見第**211**頁。

目標時間: 90分00秒

		4						
				7			8	
7			4	6	9			
		1		4		8		
	3		2		6	8 4 5	1	
		9		3		5		
			3	8 2	7			2
	4			2				
						6		

檢查表	1	2	3
100	4	5	6
	7	8	9

Q202解答	5	3	8	7	4	9	2	1	6
以とひと所作品	4	6	2	1	3	8	5	9	7
	9	7	1	5	2	6	3	4	8
解題方法可參	8	4	6	9	7	3	1	2	5
	3	1	9	2	6	5	8	7	4
考本書第4-5頁	2	5	7	8	1	4	9	6	3
的「高階解題技	1	2	3	6	5	7	4	8	9
巧大公開」。	6	9	5	4	8	1	7	3	2
77人又用J。	7	8	4	3	9	2	6	5	1

*解答請見第212頁。

目標時間:90分00秒

實際時間: 分 秒

8		6						5
	7				-			
1	*			3	4	9		
			5	<u>3</u>		1		
		1	5 2		3	5		
		7 5	,	9	3 6			
		5	8	9 6				3
							1	
6						4		9

檢查表	1	2	3
表	4	5	6
	7	8	9

解題方法可參考本書第4-5頁的「高階解題技巧大公開」。	Q	203胜合	
	考的	本書第4-5頁「高階解題技	

0000 AT 15

3	5	4	8	9	7	6	2	1
2	8	9	6	1	5	4	3	7
6	7	1	3	4		8		5
4	2	6		7			5	8
5	1	7	2		8	9	4	3
9	3	8	4	5	1	7	6	2
1	4	5	7	2	6	3	8	9
8	6	2	1	3	9	5	7	4
7	9	3	5	8	4	2	1	6

*解答請見第213頁。

目標時間: 90分00秒

2				3				8
		F	4	3 9		6		
		9				6 5	2	
	7		1					
1	3						8	9
					9	R	8 5	
	8	4				9		
		3		7	6			
7				4				3

檢查表	1	2	3
TX.	4	5	6
	7	8	9

Q204解答
解題方法可參 考本書第4-5頁 的「高階解題技 巧大公開」。

5	2	4	Q	1	3	7	6	9
0	_	_	0	_	0	1		
6	9		5		2		8	4
7	1	8	4	6	9	2	3	5
2	6	1	7	4	5	8	9	3
8		5			6		1	7
4	7				8		2	6
1	5	6	3	8	7	9	4	2
9	4	7	6	2	1	3	5	8
3	8	2	9	5	4	6	7	1

*解答請見第214頁。

目標時間:90分00秒

2				3				1
		5 8	4			8		
	9	8					7	
	9		6		5			
4								6
			3		2		1	
-	8					2	4	
	¥	2			1	2		
3				5				8

檢查表	1	2	3
10	4	5	6
	7	8	9

Q205解答	8	9	6	7	1	2	3	4	5
Q200/JT []	3	7	4	9	5	8	2	6	1
	1	5	2	6	3	4	9	8	7
	2	8	3	5	4	7	1	9	6
解題方法可參	9	6	1	2	8	3	5	7	4
考本書第4-5頁	5	4	7	1	9	6	8	3	2
的「高階解題技	4	1	5	8	6	9	7	2	3
巧大公開」。	7	3	9	4	2	5	6	1	8
コハム川」。	6	2	8	3	7	1	4	5	9

*解答請見第215頁。

目標時間: 90分00秒

	5						4	
9		7				5		1
	6				3		8	
			6	2		4		
			6 8		9			
		2		5	1			
	4		9				1	
1		6				2		5
	2						7	

檢查表	1	2	3
衣	4	5	6
	7	8	9

C-14000000000000000000000000000000000000	00000000	900000	50300	1000000	1000000	000000	000000	00222	001050
Q206解答	2	4	6	5	3	1	7	9	8
Q200/7+ E	8	5	7	4	9	2	6	3	1
	3	1	9	6	8	7	5	2	4
	9	7	2	1	5	8	3	4	6
解題方法可參	1	3	5	7	6	4	2	8	9
考本書第4-5頁	4	6	8	3	2	9	1	5	7
的「高階解題技	6	8	4	2	1	3	9	7	5
巧大公開」。	5	9	3	8	7	6	4	1	2
としては、これには、これには、これには、これには、これには、これには、これには、これに	7	2	1	9	4	5	8	6	3

*解答請見第216頁。

目標時間:90分00秒

實際時間: 分 秒

					6			7
	4	2		1		9		
	4 9			1	*		6	
				8	7			5
		3	6		4	1		
7			6 3	5 4				
	2			4		,	9	
		6				8	9 5	
1			5				,	

檢查基	1	2	3
100	4	5	6
	7	8	9

Q207解答

2	7	4	9	3	8	6	5	1
6	1	5	4	2	7	8	3	9
9	3	8	5	1	6	4	7	2
8	9	1	6	4	5	7	2	3
4	2	3	1	7	9	5	8	6
7	5	6	3	8	2	9	1	4
1	8	9	7	6	3	2	4	5
5	4	2	8	9	1	3	6	7
3	6	7	2	5	4	1	9	8

210 專家篇 *解答請見第217頁。

目標時間: 90分00秒

實際時間: 分

秒

		3		4		5		
	8							
6				8	3 7	2		7
					7	9 6		
1		8				6		3
		8 4 9	9					
5		9	7	1				2
							1	
		7		2		4		

檢查表	1	2	3
100	4	5	6
	7	8	9

	050000	500533	20000		20020	202333	201720		2000
Q208解答	2	5	8	7	1	6	9	4	3
Q2007+ E	9	3	7	2	4	8	5	6	1
	4	6	1	5	9	3	7	8	2
	8	1	3	6	2	7	4	5	9
解題方法可參	5	7	4	8	3	9	1	2	6
考本書第4-5頁	6	9	2	4	5	1	8	3	7
的「高階解題技	7	4	5	9	6	2	3	1	8
巧大公開」。	1	8	6	3	7	4	2	9	5
力人公用J°	3	2	9	1	8	5	6	7	4

____ *解答請見第218頁。 目標時間:90分00秒

2								4
			5		3	1		
				2		3	9	
	1			4			<u>9</u>	
		4	6		5	9		
	7			9			6	
	7	2		8				
	ě	1	7		2			
4				4				8

檢查表	1	2	3
10	4	5	6
	7	8	9

Q209解答	3	1	5	9	2	6	4	8	7
QZU3MF E		4	2	8	7	5	9	1	3
	8	9	7	4	1	3	5	6	2
	9	6	4	1	8	7	2	3	5
解題方法可參 考本書第4-5頁 的「高階解題技 巧大公開」。		5	3	6	9	4	1	7	8
		8	1	3	5	2	6	4	9
		2	8	7	4	1	3	9	6
		7	6	2	3	9	8	5	1
-27/1407	1	3	9	5	6	8	7	2	4
*解答請見第219頁。

目標時間: 90分00秒

		9				3		8
	1		,				4	
4			1		3			9
		5		2		1		
			4		1			
		7		5		9		
3			2		7			5
	7						2	
5		8				4		

檢查表	1	2	3
衣	4	5	6
	7	8	9

Q210解答	7	2	3	6	4	9	5	8	1
QZ IV/H II	9	8	5	2	7	1	3	6	4
	6	4	1	5	8	3	2	9	7
	2	5	6	1	3	7	9	4	8
解題方法可參	1	9	8	4	5	2	6	7	3
考本書第4-5頁	3	7	4	9	6	8	1	2	5
的「高階解題技	5	6	9	7	1	4	8	3	2
	4	3	2	8	9	5	7	1	6
巧大公開」。	0	1	7	2	2	6	1	5	a

*解答請見第220頁。

目標時間: 90分00秒

			T	WILLIAM WATER		r		T
							9	
		2 6	7		3			6
	9	6				1		
	9		5 4	3			2	
			4		9			
	4			1	9		5	
		1				4	5 6	
4			6		5	8		
	2							

-			
檢查表	1	2	3
74	4	5	6
	7	8	9

Q211解答	2	5	3	9	1	6	7	8	4
CL II/IF	9	4	8	5	7	3	1	2	6
	1	6	7	8	2	4	3	9	5
	6	1	9	2	4	7	8	5	3
解題方法可參	8	2	4	6	3	5	9	1	7
考本書第4-5頁	7	3	5	1	9	8	4	6	2
的「高階解題技	5	7	2	4	8	9	6	3	1
巧大公開」。	3	8	1	7	6	2	5	4	9
-37(24)703	4	9	6	3	5	1	2	7	8

*解答請見第**221**頁。

目標時間:90分00秒

6			2				2	4
		3		1		6		
	2			8			3	
3					5		11	
	7	2	e			1	4	
			4					9
/	5			9			1	
		6		9		2		
8					2			6

檢查表	1	2	3
衣	4	5	6
	7	8	9

Q212解答	7	5	9	6	4	2	3	1	8
QZ IZM D	2	1	3	8	9	5	7	4	6
	4	8	6	1	7	3	2	5	9
	6	3	5	7	2	9	1	8	4
初頭七江可奈	8	9	2	4	6	1	5	3	7
军題方法可參 6本書第4-5頁 约「高階解題技 5大公開」。	1	4	7	3	5	8	9	6	2
	3	6	4	2	1	7	8	9	5
-5 1-31 1131 1-22	9	7	1	5	8	4	6	2	3
い人で用」。	5	2	8	9	3	6	4	7	1

*解答請見第222頁。

目標時間:90分00秒

			4					
		3 4		5		9		
	9	4		5 8		9	2	
7	e e		1					
	3	1				5	4	
					6			8
	2	9		3 6		8	7	
		5		6		8 3		
					2			

	S-174.00		
檢查表	1	2	3
100	4	5	6
	7	8	9

Q213解答	7	5	4	8	6	1	2	9	3
	9	1	2	7	4	3	5	8	6
	8	3	6	9	5	2	1	4	7
	1	9	7	5	3	8	6	2	4
解題方法可參	2	6	5	4	7	9	3	1	8
考本書第4-5頁	3	4	8	2	1	6	7	5	9
的「高階解題技	5	8	1	3	9	7	4	6	2
巧大公開」。	4	7	9	6	2	5	8	3	1
-الطالح كرد-	6	2	3	1	8	4	9	7	5

QUESTION 216 專家篇 *解答請見第223頁。

目標時間:90分00秒

實際時間: 分 秒

				5				9
	3		7				6	
		4	7 3 6			8		
	2	7	6		1			
3								4
			4		5	1	7	
		5			5 8 3	9		
	1			jā.	3		2	
7				2				

檢查表	1	2	3
100	4	5	6
	7	8	9

Q214解答	6	9	1	2	5	3	7	8	4
以214件百	4	8	3	7	1	9	6	5	2
	7	2	5	6	8	4	9	3	1
	3	1	4	9	2	5	8	6	7
解題方法可參	9	7	2	3	6	8	1	4	5
老本書第4-5頁	5	6	8	4	7	1	3	2	9
的「高階解題技	2	5	7	8	9	6	4	1	3
巧大公開」。	1	4	6	5	3	7	2	9	8
上」八人は別し、	8	3	9	1	4	2	5	7	6

_____ *解答請見第224頁。 目標時間:90分00秒

		6						
	8		5		1		2	
9		4		3				
	9			3 2			1	
		8	4		9	7		
¥2	6			5			3	
				8		3		2
	7		1		2		8	
						6		

檢查	1	2	3
衣	4	5	6
	7	8	9

Q215解答	
解題方法可參考本書第4-5頁的「高階解題技巧大公開」。	

	200000	000000	90300		1000	20020	2000	00000
8	1	7	4	2	9	6	5	3
2	6	3		5	1	9	8	4
5	9	4	6	8	3	1	2	7
7	8	6	1	4	5	2	3	9
9	3	1	2	7	8	5	4	6
4	5	2	3	9	6	7	1	8
6	2	9	5	3	4	8	7	1
1	4	5	8	6	7	3	9	2
3	7	8	9	1	2	4	6	5

*解答請見第225頁。

目標時間: 90分00秒

				3				
	8 7	2				1	9	
	7	9	4				3	
		5	3		2			
7				5				2
			1		6	8		
	2				6 5		4	
	9	3				5	1	
	y			9				

檢查表	1	2	3
衣	4	5	6
	7	8	9

Q216解答	1	7	6	8	5	4	2	3	9
QZ 10/7+ E	8	3	2	7	1	9	4	6	5
	5	9	4	3	6	2	8	1	7
	4	2	7	6	9	1	3	5	8
解題方法可參	3	5	1	2	8	7	6	9	4
考本書第4-5頁	6	8	9	4	3	5	1	7	2
的「高階解題技	2	6	5	1	7	8	9	4	3
巧大公開」。	9	1	8	5	4	3	7	2	6
「一个人」 「一个人」	7	4	3	9	2	6	5	8	1

*解答請見第226頁。

目標時間:90分00秒

實際時間: 分 秒

	5			4			3	
3								5
		2			1	6 3		
				2		3		
6			7	2 8	5			1
		5		1				
		9	4			7		
1								9
	8			5			4	

檢查表	1	2	3
衣	4	5	6
	7	8	9

柳陌十計訂益
解題方法可參
女士書祭4万五
考本書第4-5頁
AL THERE AT BE LL
的「高階解題技
巧大公開」。
-37(24)703

Q217解答

200000	02000	1000000	02033		93800	80000	19899	1000000
1		6					4	
7	8	3	5	4	1	9	2	6
		4						
5		7						
2	3	8	4	1	9	7	6	5
4	6	1	7	5	8	2	3	9
6	1	5	9	8	4	3	7	2
3	7	9	1	6	2	5	8	4
8	4	2	3	7	5	6		

*解答請見第227頁。

目標時間: 90分00秒

3					1	8		
		6	4		1 3	8 9 3	1	
		6 2	9			3	6	
				4	,			
	9	4			5	2		
	9	495	6		8	1		
		5	2					
								8

	- British Co. Land St. Co.	
1	2	3
4	5	6
7	8	9
		4 5

Q218解答	1	4	6	8	3	9	7	2	5
QZ TO/JT E	3	8	2	5	6	7	1	9	4
	5	7	9	4	2	1	6	3	8
	9	6	5	3	8	2	4	7	1
解題方法可參	7	1	8	9	5	4	3	6	2
考本書第4-5頁	2	3	4	1	7	6	8	5	9
的「高階解題技	8	2	7	6	1	5	9	4	3
巧大公開」。	6	9	3	2	4	8	5	1	7
コハム川」。	4	5	1	7	9	3	2	8	6

QUESTION 71專家篇

*解答請見第228頁。

目標時間: 90分00秒

實際時間: 分 秒

7						3	8	
	2		9		5			1
				4				1 5
	6				8		2	
		4		3		1		
	3		2				4	
3 8				5				
8			7		1			
	2	1						7

檢查表	1	2	3
100	4	5	6
	7	8	9

Q219解答	9	5	8	6	4	7	1	3	2
GE 10/14 E	3	6	1	8	9	2	4	7	5
	4	7	2	5	3	1	6	9	8
	8	1	7	9	2	6	3	5	4
解題方法可參	6	3	4	7				2	1
考本書第4-5頁	2	9		3		4	8	6	7
的「高階解題技	5	2	9	4	6	8	7	1	3
巧大公開」。	1	4	6	2	7	3	5	8	9
力人口出し	7	8	3	1	5	9	2	4	6

*解答請見第229頁。

目標時間: 90分00秒

				2		3 7		
			4		8	7		
		1					5	6
	5				6		5 2	
9				8				5
	1		2				7	
7	3				,	2		
		8	7		9		9	
		4	1	1				

檢查	1	2	3
衣	4	5	6
	7	8	9

Q220解答	3	5	1	8	9	6	7	4	2
QZZU所言	9	4	7	5	2	1	8	3	6
	2	8	6	4	7	3	9	1	5
	5	1	2	9	8	7	3	6	4
解題方法可參	6	3	8	1	4	2	5	7	9
考本書第4-5頁	7	9	4	3	6	5	2	8	1
的「高階解題技	4	2	9	6	3	8	1	5	7
巧大公開」。	8	7	5	2	1	4	6	9	3
-1)(AIMI)-	1	6	3	7	5	9	4	2	8

*解答請見第230頁。

目標時間: 90分00秒

	1						4	
9				8				7
		3	3		7			
		3			9	6		
	4			3			7	15,0
		6	<u>5</u>			1		
			9		8	5		
3				1				2
	2				24		1	

檢查	1	2	3
表	4	5	6
	7 *	8	9

Q221解答	7	9	5	1	6	2	3	8	4
Q		8	3	9	7	5	2	6	1
	6	1	2	8	4	3	9	7	5
	5	6	9	4	1	8	7	2	3
解題方法可參	2	7	4	5	3	6	1	9	8
考本書第4-5頁	1	3	8	2	9	7			6
的「高階解題技	3	4	7	6	5	9	8	1	2
巧大公開」。	8	5	6	7	2	1	4	3	9
力人公刑」。	9	2	1	3	8		6	5	7

目標時間: 90分00秒

							7	9
		2			3			1
	1			9		2	2	
			3		5		2	
		1		6		3		
	5		7		4			
		7		8			9	
8			2			4		
8 3	4							

檢查表	1	2	3
衣	4	5	6
	7	8	9

Q222解答	5	4	7	6	2	1	3	8	9
QLLL/TH C	3	6	9	4	5	8	7	1	2
	2	8	1	3	9	7	4	5	6
	4	5	3	9	7	6	1	2	8
解題方法可參	9	7	2	1	8	3	6	4	5
考本書第4-5頁	8	1	6	2	4	5	9	7	3
的「高階解題技	7	3	5	8	6	4	2	9	1
巧大公開」。	1	2	8	7	3	9	5	6	4
「八口川」。	6	9	4	5	1	2	8	3	7

*解答請見第232頁。

目標時間: 120分00秒

			4		7		9	
				2		8		5
		9	5				7	
7		9						4
	5			3			1	
8						9		2
	9				8	9		
3		6		7				
	2		1		3			147

檢查表	1	2	3
100	4	5	6
	7	8	9

\$056850365035504554404258445850504660000666	0000001	201000	0.000.00
Q223解答	8	1	7
	19	3	5
	4	6	2
	5	8	3
解題方法可參	2	3 8 4 9 7 5	1
考本書第4-5頁	9 3 4 6 5 8 方法可參 第第4-5頁 階解題技	6	
的「高階解題技			
5大公開10	3	5	8
רמושול	6	2	9

8	1	7	2	6	5	3	4	9
9	3	5	4	8	1	2	6	7
4	6	2	3	9	7	8	5	1
5	8	3	1	7	9	6	2	4
		1						
7	9	6	5	4	2	1	8	3
1	7	4	9	2	8	5	3	6
3	5	8	6	1	4	7	9	2
6	2	9	7	5	3	4	1	8

*解答請見第233頁。

目標時間:120分00秒

		3		2		9		
		0		Man		0		
		3 6			7			
8	5			4				7
			8				2	
9		2				5		1
	4				5			-
5				1			9	6
			5			3		
		4		6		3 8		

檢查表	1	2	3
10	4	5	6
	7	8	9

	0000000	00000	000000	500400	250330	088203	00200	10250005	20000
Q224解答	5	3	8	1	4	2	6	7	9
Q224/7+ D	9	6	2	5	7	3	8	4	1
	7	1	4	6	9	8	2	3	5
	4	8	9	3	1	5	7	2	6
解題方法可參	2	7	1	8	6	9	3	5	4
考本書第4-5頁	6	5	3	7	2	4	9	1	8
的「高階解題技	1	2	7	4	8	6	5	9	3
巧大公開」。	8	9	5	2	3	1	4	6	7
としては、	3	4	6	9	5	7	1	8	2

目標時間: 120分00秒

實際時間: 分 秒

*解答請見第234頁。

			-					2
	1	9		5		6		
	4	9 2 3	6			1	7	
		3			1			
	7						3	
			8			4		
	6	7			2	4 9 3	5 2	
		7		1		3	2	
5					1			

檢查表	1	2	3
衣	4	5	6
	7	8	9

Q225解答	5	3	8	4	6	7	2	9	1
QLLO/JT []	6	7	1	3	2	9	8	4	5
	9	4	2		8		3	7	6
	7	6	9	8	1	2	5		4
解題方法可參	2	5	4	9	3	6	7	1	8
考本書第4-5頁	8	1	3	7	4	5	9	6	2
的「高階解題技	1	9	7	6	5	8	4	2	3
巧大公開」。	3	8	6		7		1	5	9
2)/(AIM)]	4	2	5	1	9	3	6	8	7

*解答請見第235頁。

目標時間:120分00秒

實際時間:

分 秒

9	9		age of the second					3
	2	1	2			4	8	2
	2 5	3	7	10			8 2	
		3 6		3				
			8	3 1	9			
				7		5		
	6				1	5 2 6	5	
	6	2				6	5 9	
5					e e			7

檢查表	1	2	3
衣	4	5	6
	7	8	9

Q226解答	4	7	3	1	2	8	9	6	5
QLLUIT [2	9	6	3	5	7	1	4	8
	8	5	1	9	4	6	2	3	7
	6	3	5	8	7	1	4	2	9
解題方法可參	9	8	2	6	3	4	5	7	1
考本書第4-5頁	1	4	7	2	9	5	6	8	3
的「高階解題技	5	2	8	4	1	3	7	9	6
巧大公開。	7	6	9	5	8	2	3	1	4
力人口用了。	3	1	4	7	6	9	8	5	2

*解答請見第236頁。

目標時間: 120分00秒

		8	-			9	4	
	2						1	5
1			6 4			8		5 2
		3	4		8			
				9				
			1		3	5		
6 8		9			1			8
8	7						2	
	5	1				3	,	

檢查表	1	2	3
100	4	5	6
	7	8	9

Q227解答	6	3	5	1	4	7	8	9	2
QLL I DT D	7	1	9	2	5	8	6	4	3
	8	4	2	6	9	3	1	7	5
	4	5	3	9	7	1	2	6	8
解題方法可參	1	7	8	4	2	6	5	3	9
考本書第4-5頁	2	9	6	8	3	5	4	1	7
的「高階解題技	3	6	4	7	8	2	9	5	1
巧大公開」。	9	8	7	5	1	4	3	2	6
~37(AIMI)*	5	2	1	3	6	9	7	8	4

*解答請見第237頁。

目標時間:120分00秒

				4				
	9	1				3	5 4	
8	9 5		9	1			4	4.1
		4	9					
3		4 8		7		9		1
					1	9		
	4			5	9		6	
	4 1	7		+1		8	6 9	
				2				

檢查表	1	2	3
100	4	5	6
	7	8	9

		50000	20500	MINES.	100000	555085	2000	05000	255000
Q228解答	9	8	4	1	2	5	7	6	3
QLLODT D	7	2	1	6	9	3	4	8	5
	6	5	3	7	4	8	9	2	1
	4	1	6	5	3	2	8	7	9
解題方法可參	2	7	5	8	1	9	3	4	6
考本書第4-5頁	8	3	9	4	7	6	5	1	2
的「高階解題技	3	6	7	9	8	1	2	5	4
巧大公開」。	1	4	2	3	5	7	6	9	8
~J/\Z\mJ-	5	9	8	2	6	4	1	3	7

QUESTION

*解答請見第238頁。

目標時間: 120分00秒

實際時間: 秒 分

6								
	2	8					7	
	2 5	8 4	2		7	9		
		1		9		9		
			8	9 6 7	1			
		2		7		4		
		7	3		9	4 5 7	4	
	4					7	4 2	
								1

檢查	1	2	3
衣	4	5	6
	7	8	9

Q229解答	3	6	8	5	1	2	9	4	7
W2230+ D	9	2	7	3	8	4	6	1	5
	1	4	5	6	7	9	8	3	2
	7	9	3	4	5	8	2	6	1
解題方法可參考本書第4-5頁	5	1	2	7	9	6	4	8	3
	4	8	6	1	2	3	5	7	9
2 1 100 10 10 10	6	3	9	2	4	1	7	5	8
的「高階解題技巧大公開」。	8	7	4	9	3	5	1	2	6
77人公用了。	2	5	1	8	6	7	3	9	4

*解答請見第239頁。

目標時間:120分00秒

							1	
		5	3			9		7
	3	5 9		7		9 4	5	
	3				1			
		6		2		1		
			9				3	
	9	7		1		5 7	3 4	
1		7 8			2	7		
	5							

檢查	1	2	3
衣	4	5	6
8	7	8	9

Q230解答	7	3	6	5	4	8	2	1	9
GEOO!JF [2]	4	9	1	7	6	2	3	5	8
	8	5	2	9	1	3	7	4	6
	1	7	4	2	9	6	5	8	3
昭 野 古 注 可 矣	3	6	8	4	7	5	9	2	1
解題方法可參考本書第4-5頁	9	2	5	3	8	1	6	7	4
的「高階解題技	2	4	3	8	5	9	1	6	7
巧大公開」。	5	1	7	6	3	4	8	9	2
としてない。	6	8	9	1	2	7	4	3	5

*解答請見第240頁。

目標時間: 120分00秒

8		1	2	3 9		3	
	6 5	8		9	3	1	
2	5				3 6	4	
2 6 9			4			4 3 7	
9	1				2	7	
	3	2 7		6	1		
		7	3	1		6	

檢查表	1	2	3
100	4	5	6
	7	8	9

Q231解答	6	7	9	1	3	4	8	5	2
Q2017H E	3	2	8	9	5	6	1	7	4
	1	5	4	2	8	7	9	6	3
	7	8	1	4	9	2	6	3	5
解題方法可參	4	3	5	8	6	1	2	9	7
考本書第4-5頁	9	6	2	5	7	3	4	1	8
的「高階解題技	8	1	7	3	2	9	5	4	6
巧大公開」。	5	4	3	6	1	8	7	2	9
コハム川」。	2	9	6	7	4	5	3	8	1

*解答請見第241頁。

目標時間:120分00秒

實際時間: 5

分 秒

				8				
		3	7		2	5		
	5 2		7 6 9				2	
	2	6	9				3	
7				1				8
	9				4	6	1	
	9				1		6	
		5	8		3	2		
N. S. Salva and A.				6				

檢查表	1	2	3
1X	4	5	6
	7	8	9

Q232解答	7	6	4	2	5	9	3	1	8
WE02/JT [2]	8	1	5	3	6	4	9	2	7
	3	2	9	1	7	8	4	5	6
	9	3	2	6	4	1	8	7	5
解題方法可參	5	8	6	7	2	3	1	9	4
考本書第4-5頁	4	7	1	9	8	5	6	3	2
的「高階解題技	2	9	7	8	1	6	5	4	3
巧大公開」。	1	4	8	5	3	2	7	6	9
-السلط الراد	6	5	3	4	9	7	2	8	1

QUESTION 35神級篇

*解答請見第242頁。

目標時間: 120分00秒

實際時間: 分 秒

				2	6			
	**	3	,			1		
	1			7			5	
			9		8			2
5		6				3		2 8
5 9		2	3		4			
	2			9			6	
		1	7			8		
			6	4				

檢查	1	2	3
表	4	5	6
	7	8	9

Q233解答	1	3	9	6	7	4	5	8	2
Q2007+ E	5	8	4	1	2	3	7	9	6
	2	7	6	8	5	9	3	1	4
	3	2	5	9	1	7	6	4	8
解題方法可參	7	6	8	5	4	2	9	3	1
考本書第4-5頁	4	9	1	3	6	8	2	7	5
的「高階解題技	9	4	3	2	8	6	1	5	7
巧大公開」。	8	5	2	7	3	1	4	6	9
コスムI用」。	6	1	7	4	9	5	8	2	3

*解答請見第243頁。

目標時間:120分00秒

7								3
	1				6 7		4	
		2		4	7			
			5			4	6	
	R	3				4 5		
	2	3 6			4			
			1	6		9		
	8		7				1	
3		,						2

檢查表	1	2	3
衣	4	5	6
	7	8	9

Q234解答	4	6	2	1	8	5	3	7	9
Q23417FD	9	1	3	7	4	2	5	8	6
	8	5	7	6	3	9	1	2	4
	1	2	6	9	5	8	4	3	7
解題方法可參	7	3	4	2	1	6	9	5	8
考本書第4-5頁	5	8	9	3	7	4	6	1	2
的「高階解題技	3	9	8	4	2	1	7	6	5
巧大公開」。	6	7	5	8	9	3	2	4	1
り人公用」。	2	4	1	5	6	7	8	9	3

*解答請見第244頁。

目標時間: 120分00秒

	2						7	
1	3			3				6
		9	7		8			
		4			8 5	3		
	3			7			1	
		6	1			4		
			2		4	1		
2				9				3
	5						6	

檢查表	1	2	3
10	4	5	6
	7	8	9

Q235解答	7	5	9	1	ľ
Q200/JF EI	4	6	3	5	Ī
	2	1	8	4	
	1	3	7	9	Ī
解題方法可參	5	4	6	7	ľ
考本書第4-5頁	9	8	2	3	ľ
的「高階解題技		2			ľ
巧大公開」。	6	9	1	2	ľ
力人又叫	8	7	5	6	ľ

7	5	9	1	2	6	4	8	3
4	6	3	5	8	9	1	2	7
2	1	8	4	7	3		5	6
1	3	7	9	5		6	4	2
5	4	6	7	1	2	3	9	8
9	8	2	3	6	4	7	1	5
3	2	4	8	9	7	5	6	1
6	9	1	2	3	5	8	7	4
8	7	5	6	4	1	2	3	9

*解答請見第245頁。

目標時間:120分00秒

實際時間:

分 秒

				7				-
		8		4	1	7		
	6		2			1	3	
		4					3 6	
6	3		, "				1	2
	1					5		
	2	7			9		8	
		1	4	6		2		
	e e			1				

檢查表	1	2	3
100	4	5	6
	7	8	9

Q236解答	7	6	4	2	5	1	8	9	3
Q230/7+ E	8	1	5	3	9	6	2	4	7
	9	3	2	8	4	7	1	5	6
	1	7	8	5	3	2	4	6	9
解題方法可參	4	9	3	6	7	8	5	2	1
老本書第4-5頁	5	2	6	9	1	4	7	3	8
的「高階解題技	2	4	7	1	6	3	9	8	5
巧大公開」。	6	8	9	7	2	5	3	1	4
力人口用」。	3	5	1	4	8	9	6	7	2

*解答請見第246頁。

目標時間: 120分00秒

	6						4	
2			8					9
		3		4		5		
	4			3	7			
		6	9		4	1		
			9	6 5			8	
		1		5		3		
5					6			4
	7						6	

檢查表	1	2	3
100	4	5	6
	7	8	9

Q237解答	3	2	5	9	4	6	8	7	1
Q20.17.12		8	7	5	3	2	9	4	6
	4	6	9	7	1	8	5	3	2
	7	1	4	8	6	5	3	2	9
解題方法可參	8	3	2	4	7	9	6	1	5
考本書第4-5頁	5	9	6	1	2	3	4	8	7
的「高階解題技	6	7	3	2	5	4	1	9	8
巧大公開」。	2	4	8	6	9	1	7	5	3
-J/(AIM)]*	9	5	1	3	8	7	2	6	4

目標時間:120分00秒

	5					7	1	
1								5 8
		4	2		6	9		8
				6	1	4		
			7	6 8 5	9			
		2	7 4	5				
4		2 5	1			6		
7								2
	3	6					5	

檢查表	1	2	3
衣	4	5	6
	7	8	9

Q238 解 合	
解題方法可參考本書第4-5頁的「高階解題技巧大公開」。	

	40000	000000			200000		MAN TO SERVICE	802200
1	4	3	9	7	6	8	2	5
2	5	8	3	4	1	7	9	6
7	6	9	2	5	8	1	3	4
9	7	4	1	2	5	3	6	8
6	3	5	7	8	4	9	1	2
8	1	2	6	9	3	5	4	7
	2	7	5	3	9	6	8	1
3	8	1	4	6	7	2	5	9
5	9	6	8	1	2	4	7	3

*解答請見第248頁。

目標時間: 120分00秒

		3				6		
		3 9	2		8		3	,
1	6 5	,						4
	5		8		4		2	
				9				
	9		7		6	-	5	
5							5 6	9
	4		5		9	8		
		7				8 3		

檢查表	1	2	3
*	4	5	6
8	7	8	9

Q239解答	1	6	9	5	2	3	7	4	8
GE00/17 E	2	5	4	8	7	1	6	3	9
	7	8	3	6	4	9	5	2	1
	8	4	5	1	3	7	2	9	6
解題方法可參	3	2	6	9	8	4	1	5	7
考本書第4-5頁	9	1	7	2	6	5	4	8	3
的「高階解題技	6	9	1	4	5	8	3	7	2
5大公開1。	5	3	2	7	9	6	8	1	4
.J/\Z\HJ],	4	7	8	3	1	2	9	6	5

QUESTION つ神級篇

*解答請見第249頁。

目標時間:120分00秒

實際時間: 分 秒

BJUM2	AND AND ADDRESS OF THE ADDRESS OF TH				Management of the last		
	3			4	7	1	
6		3		4 2		4	
	4		8		1	7	
		4	8 9 2	1			
3	8	16	2		5	0	
1		8		6		5	
2	5	1			3		

檢查	1	2	3
100	4	5	6
	7	8	9

Q240解答	3	5	9	8	2
G(Z-TO/)+ C	1	6	8	3	9
	2	7	4	5	1
	5				
解題方法可參	6	4	3	7	8
考本書第4-5頁	6 9	1	2	4	5
的「宣陸級題坊	4	2	5	1	3
12十八間10	7	9	1	6	4
J/\C\#IJ]	8	3	6	9	7
	00000	0.53.500	DESCRIPTION OF THE PARTY OF THE	00000	8293

3	5	9	8	2	4	7	1	6
1			3					5
2								
5	8	7	2	6	1	4	9	3
			7					
9	1	2	4	5	3	8	6	7
4	2							
7	9	1	6	4	5	3	8	2
8	3	6	9	7	2	1	5	4

*解答請見第250頁。

目標時間: 120分00秒

9				4				
	1				5		8	
		3			5 2	5		
	,			7		5	4	
4			2	1	6			5
	7	2		3		9		
		1	4			6		
	5		7				9	
				8			·	1

檢查表	1	2	3
衣	4	5	6
	7	8	9

Q241解答	8	2	3	4	5	1	6	9	7
Q2710+D	4	7	9	2	6	8	5	3	1
	1	6	5	9	7	3	2	8	4
解題方法可參 考本書第4-5頁 的「高階解題技	7	5	6	8	1	4	9	2	3
	2	1	8	3	9	5	7	4	6
	3	9	4	7	2	6	1	5	8
	5	3	2	1	8	7	4	6	9
巧大公開」。	6	4	1	5	3	9	8	7	2
- 37/14/103	9	8	7	6	4	2	3	1	5

*解答請見第251頁。

目標時間:120分00秒

4								6
	1		3				7	
		2	3 8			4		
	3	9		5	8			
			7	5 3 6	8 4			
			7 9	6		1	5	
		6			7	2		
	2				5	2	1	
7								9

		WITTER STREET	and the same of th
檢 查 表	1	2	3
10	4	5	6
	7	8	9

Q242解答	9	4	2	7	1	8	6	3	5
Q242/14-15	8	5	3	9	6	4	7	1	2
	7	6	1	3	5	2	9	4	8
解題方法可參	2	9	4	5	8	3	1	7	6
	5	7	6	4	9	1	8	2	3
老本書第4-5頁	1	3	8	6	2	7	5	9	4
考本書第4-5頁 的「高階解題技 巧大公開」。	4	1	7	8	3	6	2	5	9
	6	2	5	1	4	9	3	8	7
とした人口出り。	3	8	9	2	7	5	4	6	1

*解答請見第252頁。

目標時間: 120分00秒

			7		2			
		6		5 1		8		
	4			1			3	
7		9	1					9
	5	1		4		6	8	2
6					3			2
	7			3			5	
		9		3 2		1		
			4		8			

檢查	1	2	3
100	4	5	6
	7	8	9

Q243解答	9	8	5	1	4	7	2	3	6
QZ-TO/JF [2]	2	1	6	3	9	5	7	8	4
	7	4	3	8	6	2	5	1	9
解題方法可參	1	6	9	5	7	8	3	4	2
	4	3	8	2	1	6	9	7	5
考本書第4-5頁	5	7	2	9	3	4	1	6	8
亏平青第4-5貝的「高階解題技巧大公開」。	8	9	1	4	5	3	6	2	7
	6	5	4	7	2	1	8	9	3
-JVC+III]	3	2	7	6	8	9	4	5	1

*解答請見第253頁。

目標時間:120分00秒

	3						4	
6					8		4 5	7
		1		5		6		
			8		3		7	
		7		9		2		
	8		1		6			
		4		3		5		
5	7		9					2
	7 9						1	

檢查表	1	2	3
1X	4	5	6
	7	8	9

	TA	0	7	E	2	4	2	0	6
Q244解答	4	9	1	Э	2	1	ာ	0	6
Q_TIME	6	1	8	3	4	9	5	7	2
	3	5	2	8	7	6	4	9	1
	2	3	9	1	5	8	6	4	7
解題方法可參	5	6	1	7	3	4	9	2	8
考本書第4-5頁	8	7	4	9	6	2	1	5	3
的「高階解題技	1	8	6	4	9	7	2	3	5
巧大公開」。	9	2	3	6	8	5	7	1	4
力人公用」。	7	4	5	2	1	3	8	6	9

*解答請見第254頁。

目標時間: 120分00秒

				8				
		9			6 9	2	3 7	
	4		1		9		7	
		3				9	8	
8				2				1
	1	5			4.	3		
	1 3 7		4		2		9	
	7	2	9			6		
				1				

檢查表	1	2	3
10	4	5	6
	7	8	9

	Name of the last o		20200	10000	100000	45000000	(2)/2/2/E	1155616	148/18
Q245解答	5	1	3	7	8	2	4	9	6
Q2-10/JF []	9	2	6	3	5	4	8	7	1
	8	4	7	9	1	6	2	3	5
	7	8	2	1	6	5	3	4	9
解題方法可參	3	5	1	2	4	9	6	8	7
考本書第4-5頁	6	9	4	8	7	3	5	1	2
的「高階解題技	2	7	8	6	3	1	9	5	4
巧大公開」。	4	3	9	5	2	7	1	6	8
77人又出门。	1	6	5	4	9	8	7	2	3
*解答請見第255頁。

目標時間:120分00秒

實際時間: 分 秒

5				3				
			2		1		8	
		1	9			3		
	3	4			2		1	
8				7				9
	2		4			5	3	
		7			8	9		
	5		3		8			
				4				6

檢查	1	2	3
衣	4	5	6
	7	8	9

Q246 胖合	
解題方法可參考本書第4-5頁的「高階解題技巧大公開」。	

つつるともかない

7	3	5	2	6	9	8	4	1
6	2	9	4	1		3	5	7
8	4	1		5		6	2	9
9	5	6	8	2	3	1	7	4
3	1	7	5	9	4	2	8	6
4	8	2	1	7	6	9	3	5
1	6	4	7	3	2	5	9	8
5	7	3	9	8	1	4	6	2
2	9	8	6	4	5	7	1	3

*解答請見第256頁。

目標時間: 120分00秒

	4	3		2	9	6	
2		3 9		2 5		6 3	
8	5				3	7	
			1				
9	3			,	2	4	
9 4 3		2		7		8	
3	7	1		8	5		
					4		

檢查表	1	2	3
10	4	5	6
	7	8	9

Q247解答	3	6	7	2	8	5	1	4	9
QL-11/J+D	1	5	9	7	4	6	2	3	8
	2	4	8	1	3	9	5	7	6
	6	2	3	5	7	1	9	8	4
解題方法可參	8	9	4	6	2	3	7	5	1
考本書第4-5頁	7	1	5	8	9	4	3	6	2
的「高階解題技	5	3	1	4	6	2	8	9	7
巧大公開」。	4	7	2	9	5	8	6	1	3
「八人口川」。	q	8	6	3	1	7	Λ	2	5

QUESTION (神級篇 *解答請見第257頁。

目標時間:120分00秒

个胜台市	HJUNI	.01 天						PRESENTAL LINEAR
							8	
		2 7	8			4		7
	4	7				9	5	
	8			9	4			
			1	9 6 5	4 8			
			7	5			1	
	9	1				7	3	
4		5			2	8		
	3				0			

檢查表	1	2	3
700	4	5	6
	7	8	9

Q248解答
解題方法可參考本書第4-5頁的「高階解題技巧大公開」。

5	6	2	8	3	4	7	9	1
3	7	9	2	6	1	4	8	5
4	8	1	9	5	7	3	6	2
9	3	4	5	8	2	6	1	7
8	1	5	6	7	3	2	4	9
7	2	6	4	1	9	5	3	8
6	4	7	1	2	8	9	5	3
2	5	8	3	9	6	1	7	4
1	9	3	7	4	5	8	2	6

*解答請見第258頁。

目標時間: 120分00秒

whereast areas								
				2				
	,	7		9	6	1		
	2	9	-			5	6	
			5				4	
2	4			6			1	8
**	4 9				1			
	1	8				4	5	
9		8	7	1		4 2		2
				5		- 1		

檢查表	1	2	3
衣	4	5	6
	7	8	9

Q249解答	3	7	9	8	6	1	4	5	2
QL-10/JF []	5	1	4	3	7	2	9	6	8
	8	2	6	9	4	5	1	3	7
	1	8	5	4	2	9	3	7	6
解題方法可參	4	6	2	7	1	3	8	9	5
考本書第4-5頁	7	9	3	5	8	6	2	4	1
的「高階解題技	9	4	1	2	5	7	6	8	3
巧大公開」。	6	3	7	1	9	8	5	2	4
とし人公田川。	2	5	8	6	3	4	7	1	9

*解答請見第259頁。

目標時間:120分00秒

實際時間:

分 秒

						3		
	7		8	4			5	
		5	3	4 9		2		8
		5 1			9			
	5	4		8		9	1	
			7			9 8 7		
3		9		1	4	7		
	4			6			2	
		2						

檢查表	1	2	3
TX.	4	5	6
	7	8	9

Q250解答

3	6	9	4	7	5	1	8	2
5	1	2	8			4	6	7
8	4		6			9	5	3
1							7	5
7			1				4	9
9	2	4	7	5	3	6	1	8
2			5					4
4	7		3	1	2	8	9	6
6	3	8	9	4	7	5	2	1

*解答請見第260頁。

目標時間: 120分00秒

7								3
		6				1		
	9		4	5	1		6	
		5	7			2		
		5 4 8		6		2 8 3		
		8			5	3		
	1		9	2	5 4		8	
		2				9	,	
5								7

-	W//010/W/		
檢查表	1	2	3
100	4	5	6
	7	8	9

Q251解答	3	6	4	1	2	5	8	9	7
~ г/уг ш	5	8	7	4	9	6	1	2	3
	1	2	9	8	7	3	5	6	4
	6	7	1	5	8	9	3	4	2
解題方法可參	2	4	5	3	6	7	9	1	8
考本書第4-5頁	8	9	3	2	4	1	6	7	5
5 平青 第4-5 貝的「高階解題技	7	1	8	9	3	2	4	5	6
巧大公開」。	4	5	6	7	1	8	2	3	9
り人口川口。	q	3	2	6	5	1	7	Ω	1

254神級篇 *解答請見第260頁。

目標時間:120分00秒

實際時間:

分 秒

		3				1	2	
	5				2		2 8	7
1								9
				1	8		4	
			9	7	8 5			
	1		9	4				
6								8
6	9	,	7				3	
	9	5				4		

檢查表	1	2	3
TX.	4	5	6
	7	8	9

解題方法可參考本書第4-5頁的「高階解題技巧大公開」。	

Q252解答

6	2	8	1	7	5	3	4	9
9	7	3	8	4	2	6	5	1
4	1	5	3	9	6	2	7	8
8	3	1	4	2	9	5	6	7
7	5	4	6	8	3	9	1	2
2	9	6	7	5	1	8	3	4
3	6	9	2	1	4	7	8	5
5	4	7	9	6	8	1	2	3
1	8	2	5	3	7	4	9	6

-				200000000000000000000000000000000000000	-			-	nintra mon	Noneno	conno	about to the	****	
檢查	1	2	3	Q253解答	7	8 5	1	6 8	9	2	5	4	3 2	
查表					2	9	3	4	5	1	7	6	8	
	4	5	6	解題方法可參考本書第4-5頁的「高部解題技	6	3	5	7	8	9	2	1	4	
					解題方法可參	9	7	8	2	6	3 5	8	5	9
	_	0			3	1	7	9	2	4	6	8	5	
	1	8	9		8	4	2	5	7	6	9	3	1	
				巧大公開」。		6		3	1	8	4	2	7	
					ounces:	40000	COMMO	1000220	aparterio.	123000	774500	2009200		
檢	1	1 2 3	3	Q254解答	8	6	3	5	9	7	1	2	4	
查					9	5	4	1	6	2	3	8	7	
表					1	2	7	8	3	4	5	6	9	
	4	5	6		5	3	9	2	1	8	7	4	6	
				解題方法可參	7	4	8	9	7	5	8	1 5	3 2	
	7	0	_	考本書第4-5頁	6	7	1	4	5	3	2	9	8	
	′	7 8 9	9	的「高階解題技 巧大公開」。	4	9	2	7	8	1	6	3	5	
				-37(4)	3	8	5	6	2	9	4	7	1	

全數問題總實際時間	分
進階篇答題正確數 題	進階篇實際時間合計 分
高手篇答題正確數 題	高手篇實際時間合計 分
專家篇答題正確數 題	專家篇實際時間合計 分
神級篇答題正確數 題	神級篇實際時間合計 分

激辛數獨 2:254 個高強度的頭腦體操。

編 者—Media Soft

譯 者——Maki Li

主 編---陳家仁

企劃編輯—李雅蓁

美術設計----黃于倫

內頁排版——林鳳鳳

第一編輯部總監一蘇清霖

董 事 長---趙政岷

出版 者——時報文化出版企業股份有限公司

108019 台北市和平西路三段 240 號 4 樓

發行專線—(02)2306-6842

讀者服務專線— 0800-231-705、(02) 2304-7103

讀者服務傳真—(02)2302-7844

郵撥— 19344724 時報文化出版公司

信箱-10899臺北華江橋郵局第99信箱

時報悅讀網— http://www.readingtimes.com.tw

法律顧問—理律法律事務所 陳長文律師、李念祖律師

印 刷一勁達印刷有限公司

初版一刷— 2020 年 2 月 21 日

初版五刷-2023年12月21日

定 價一新台幣 220 元

(缺頁或破損的書,請寄回更換)

"GEKIKARA NANPURE 254 VOL.2"

Copyright © 2016 Media Soft Ltd.

All rights reserved.

Original Japanese edition published by Media Soft Ltd.

This Traditional Chinese edition is published by arrangement with Media Soft Ltd., Tokyo in care of Tuttle-Mori Agency, Inc., Tokyo through Future View Technology Ltd., Taipei.

時報文化出版公司成立於一九七五年,

並於一九九九年股票上櫃公開發行,於二〇〇八年脫離中時集團非屬旺中,以「尊重智慧與創意的文化事業」為信念。

ISBN 978-957-13-8094-0

Printed in Taiwan

激辛數獨: 254個高強度的頭腦體操。 / Media Soft編著; Maki Li譯. -- 初版. -- 臺北市: 時報文化, 2020.02-

THE DIE. DIE. = 4117 . WITE A. 12, 2020.0.

冊; 公分. -- (FUN; 70)

ISBN 978-957-13-8094-0(第2冊: 平裝)

1.數學遊戲

997.6

109000944